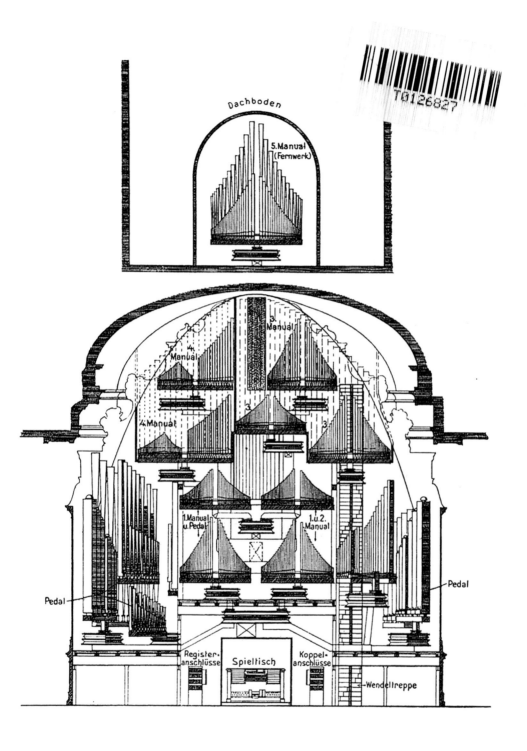

Dachboden

5.Manual
(Fernwerk)

3.
Manual

4.
Manual

4.Manual

3.

3.

1.Manual
u.Pedal

1.u.2.
Manual

Pedal

Pedal

Register-
anschlüsse

Spieltisch

Koppel-
anschlüsse

Wendeltreppe

Musik im Michel

Die Orgeln der Hauptkirche St. Michaelis zu Hamburg

Markus Zimmermann

SCHNELL + STEINER

Bildnachweis: Vorsatz, S. 10, 14, 15 unten: Archiv Günter Seggermann; S. 15 oben, 17: Archiv Walcker; S. 22 Verlag Schnell und Steiner (Foto: G. Peda); Nachsatz: Archiv Michaelis-Gemeinde Hamburg; alle übrigen Aufnahmen: Andreas Lechtape, Münster.

Bibliografische Information der Deutschen Nationalbibliothek
Die Deutsche Nationalbibliothek verzeichnet diese Publikation in der Deutschen Nationalbibliografie; detaillierte bibliografische Daten sind im Internet über http://dnb.d-nb.de abrufbar.

1. Auflage 2010
ISBN 978-3-7954-2029-1
Diese Veröffentlichung bildet Band 146 in der Reihe „Große Kunstführer" unseres Verlages. Begründet von Dr. Hugo Schnell † und Dr. Johannes Steiner †.

© 2010 Verlag Schnell & Steiner GmbH, Leibnizstraße 13, D-93055 Regensburg
Telefon: (09 41) 7 87 85-0
Telefax: (09 41) 7 87 85-16
Druck: Erhardi Druck GmbH, Regensburg

Weitere Informationen zum Verlagsprogramm erhalten Sie unter: www.schnell-und-steiner.de

Vordere Umschlagseite:
Große Orgel

Rückwärtige Umschlagseite:
Konzert-Orgel

Vorsatz:
Große Orgel von Walcker (1912), Schnittzeichnungen: links Ost-West-Richtung (Kirchenraum links), rechts: Süd-Nord-Richtung (vom Kirchenraum aus gesehen)

Nachsatz:
Grundriss mit Orgelstandorten seit 2010

Inhalt

Vorwort

Als 1661 die erste große Michaeliskirche in der Hamburger Neustadt geweiht wurde, begann nicht nur die Geschichte der ersten nachreformatorisch gegründeten Gemeinde der Stadt, sondern ganz selbstverständlich auch die Orgelgeschichte von St. Michaelis als Teil der bedeutenden Orgelbau- und Musikgeschichte im evangelisch-lutherischen Norden Deutschlands.

Im Verlauf der Zeit sind für St. Michaelis verschiedene großartige Orgelwerke gebaut worden und erklungen – von Arp Schnitger, von Johann Gottfried Hildebrandt, von den Firmen Walcker & Cie, Marcussen, Steinmeyer, Klais und Späth. Diese Namen zeugen von der hohen Bedeutung und Wertschätzung, die der Orgelbaukunst und dem Orgelspiel von den Anfängen der Kirchengemeinde an zuteil wurden.

2009 wurden die nach dem Zweiten Weltkrieg in St. Michaelis vorhandenen beiden Orgeln der Firmen Marcussen bzw. Steinmeyer umfassend saniert. Zudem wurden sie um ein neues Fernwerk erweitert. Durch den ebenfalls neuen Zentralspieltisch sind diese Werke miteinander verbunden. Schließlich kam die Carl-Philipp-Emanuel-Bach-Orgel hinzu. Damit verfügt die Hauptkirche St. Michaelis heute über ein einmaliges Orgelensemble.

Möglich wurde das durch die überaus großzügige Spendenbereitschaft des Ehepaares Günter und Lieselotte Powalla und deren G. & L. Powalla Bunny's Stiftung. Frau Powalla hatte als kleines Kind das Fernwerk der Walcker-Orgel gehört und den überwältigenden Eindruck ein Leben lang in sich getragen. Es war ihr als eine der letzten Zeuginnen dieses Klanges ein Herzensanliegen, St. Michaelis ein neues Fernwerk zu stiften. Durch ihr plötzliches Ableben war es Frau Powalla leider nicht vergönnt, das neue Fernwerk zu hören.

Das Orgelwerk der Hauptkirche St. Michaelis ist nun vollendet, und bei jedem Spiel verkündigt sich Gott durch die Musik. Dafür sind die Gemeinde und Tausende von Besuchern von Herzen dankbar; dankbar aber auch für die professionelle Arbeit der Orgelbaufirmen Klais (Bonn) und Späth (Freiburg) sowie das finanzielle Engagement der Eheleute Powalla.

Möge dieses Buch helfen, die Orgeln in ihrer Geschichte und ihrem Aufbau zu verstehen, möge es viele Menschen in den Michel führen, um der Musik zu lauschen, die von den Orgeln erklingt, und möge es sie näher zu Gott führen, dem Schöpfer auch der Musik, die zu seinem Lob erklingt.

Alexander Röder

Hauptpastor Alexander Röder

Seite 6/7:
Innenansicht mit
Großer Orgel (rechts)

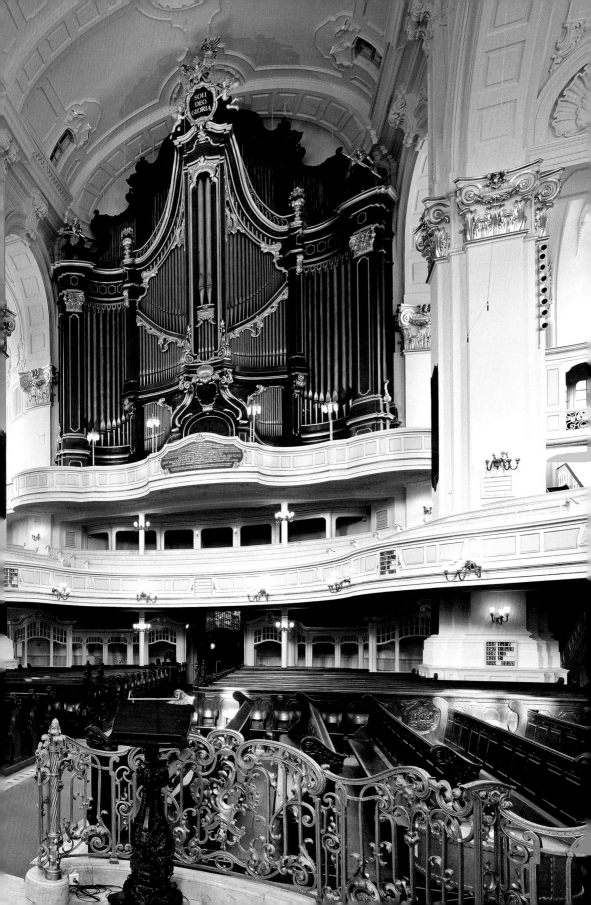

Einleitung

Es ist nicht selbstverständlich, dass bis heute eine Kirche das Wahrzeichen einer Großstadt bildet. Noch seltener ist es, dass damit gleichsam ein musikalisches Signet assoziiert wird: St. Michaelis ist nicht nur Zentrum des religiösen Lebens, sondern Brennpunkt vielfältiger musikalischer Aktivitäten. Dass weit über Hamburg hinaus oft schlicht vom „Michel" gesprochen wird, zeigt die große Vertrautheit, ja Vertraulichkeit und Sympathie, die weite Bevölkerungskreise diesem Ort entgegenbringen. – Mit diesem kleinen Buch soll die erneuerte „innere Stimme" des Michel, seine Orgeln (die äußere ist das Geläute) vorgestellt werden.

Zwei Kirchenbrände und die Zerstörungen im Zweiten Weltkrieg bilden wesentliche Zäsuren in der Orgelgeschichte des Michel. Kennzeichnend für den meist raschen Wiederaufbau war, dass sich die Verantwortlichen nicht mit schlichtem Ersatz der verloren gegangenen Orgel begnügten. Vielmehr strebten sie stets danach, ein Instrumentarium zu schaffen, das vor allem qualitativ neue Maßstäbe setzte. – Erst die jüngste Revision der Orgelanlage bot die Chance, ohne Not ein neues Klangkonzept zu erarbeiten und erstmals ein mehrteiliges Ensemble zu planen. Im Vordergrund standen dabei nicht quantitative Wünsche, sondern das Bestreben, vorhandene Substanz behutsam zu optimieren und in ihren musikalischen Möglichkeiten sinnvoll zu ergänzen. – Gute hanseatische Tradition ist es wohl auch, dass sich gerade der Orgeln immer wieder musikbegeisterte und großzügige Sponsoren annehmen.

Ende des Dreißigjährigen Krieges begannen die Planungen für das erste Michaelis-Kirchengebäude, das 1661 von den Baumeistern Christoph Corbinus und Peter Marquard vollendet wurde. 1685 (im Geburtsjahr von Johann Sebastian Bach) wurde St. Michaelis als bisherige Filiale der Hauptkirche St. Nikolai neben den übrigen Hauptkirchen Hamburgs (St. Petri, St. Katharinen und St. Jacobi) zur fünften Hauptkirche erhoben.

Bis 1670 behalf man sich mit einer zweimanualigen Orgel, die aus den Beständen des 1663 verstorbenen Hauptkantors an den Hamburger Kirchen, Thomas Selle, erworben worden war. 1670 schuf der weithin bekannte Hamburger Orgelbauer Joachim Richborn ein Instrument mit 20 Registern. Dieses für den Raum wohl eher bescheidene Werk war mit Hauptwerk, Rückpositiv und Pedal für Norddeutschland typisch. Die Abnahme erfolgte durch den Orgelvirtuosen Matthias Weckmann und den Michaelis-Organisten Franz Dietrich Knoop. Kleinere Reparaturen führten 1679 Joachim Richborn und 1701 Arp Schnitger aus.

Die Schnitger-Orgel (1712)

1712 bestellte die Michaelisgemeinde bei Arp Schnitger (Neuenfelde bei Hamburg) eine „standesgemäße" Orgel mit 52 Registern. Schnitger hatte sich mit einer Reihe von Großprojekten bereits europäischen Ruhm erworben und sich kurz zuvor in der Hansestadt in St. Jacobi und St. Nikolai mit viermanualigen Orgelwerken bestens empfohlen; die Nikolai-Orgel war mit 62 Registern die größte Orgel der damals bekannten Welt. Der Komponist und Musikschriftsteller Johann Mattheson teilt in *Friedrich Erhardt Niedts Musicalischer Handleitung* (1721) die Disposition (Registeraufstellung) dieser Orgel mit. Sie zeigt eine norddeutsche Großorgel par excellance, angereichert mit einigen damals noch recht neuen Registern wie Hautbois oder Flute douce; nach wie vor fehlen Streicherstimmen im Klangbild.

Disposition Seite 49

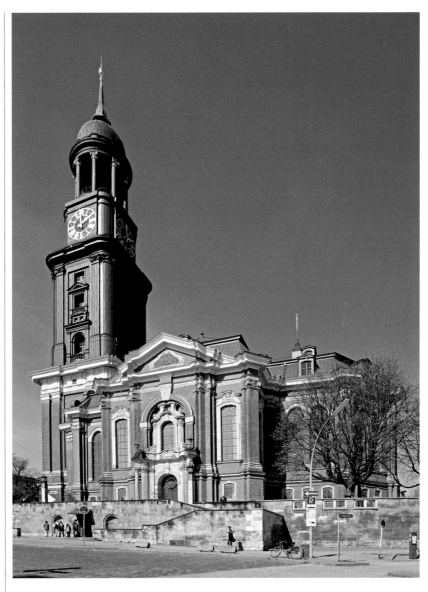

*Bald nach der Einweihung 1715 be-
schwerte sich Organist Jakob Wil-
helm Lustig über die Spielmechanik
des neuen Werkes; eine Gehaltserhö-
hung von 700 auf 1000 Pfund be-
schwichtigte ihn.*

Schnitger, den Großmeister des nord-
deutschen Orgelbaus, der auch mit
Subunternehmern und Zulieferern
arbeitete, hat hier wohl die Meister-

(singer)-Pein ereilt: Sein Werk wies
offenbar so gravierende technische
Mängel auf, dass man sich um 1750
wegen eines Um- bzw. Neubaus an den
Berliner Orgelbauer Joachim Wagner
und an Zacharias Hildebrandt in Dres-
den (Schüler des berühmten Gottfried
Silbermann) wandte. – Am 10. März
1750, gegen 11 Uhr, löste ein Blitz-
schlag die erste Brandkatastrophe in
St. Michaelis aus und vernichtete Kir-
che und Inventar vollständig.

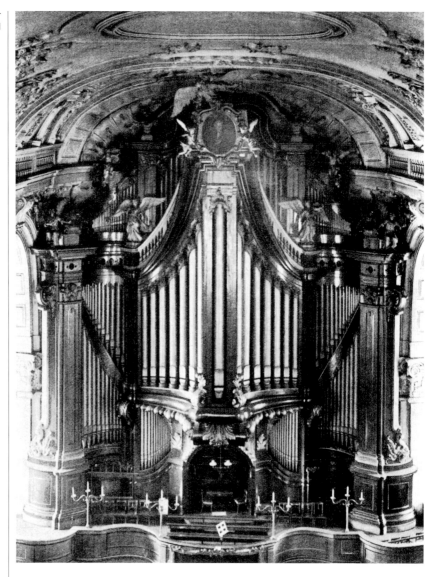

Die Hildebrandt-Orgel (1767)

1751–62 errichteten die Architekten Johann Leonhard Prey und Ernst Georg Sonnin einen barocken Prachtbau. Der aus Holz konstruierte Turm wurde zum Wahrzeichen der Hansestadt: der „Hamburger Michel". Musikdirektor am Johanneum, mithin zuständig für alle Hauptkirchen, war damals der in Magdeburg geborene und in Leipzig ausgebildete Georg Philipp Telemann; sein Nachfolger wurde 1768 Bachs Sohn Carl Philipp Emanuel. Es ist gut denkbar, dass diese beiden aus der mitteldeutschen Tradition kommenden Musiker darauf hinwirkten, dass nicht ein Schnitger-Schüler, sondern Johann Gottfried Hildebrandt aus Dresden, ein Sohn von Zacharias Hildebrandt, 1761 mit dem Bau der neuen Michaelis-Orgel betraut wurde.

Johann Mattheson war an diesem Orgelbau in zweifacher Weise beteiligt: Gemeinsam mit Hildebrandt entwarf er

die Disposition und stiftete von der veranschlagten Bausumme (100 000 Mark) 43 000. Später spendete er nochmals 100 Thaler für ein 35-töniges Glockenspiel. Leider konnte er die Früchte seines Engagements nicht mehr genießen, da er 1764 mit 83 Jahren starb und in der Michaelisgruft beigesetzt wurde.

In Norddeutschland waren flankierende Pedaltürme (Betonung der Außenachsen) und ein Teilwerk in der Emporenbrüstung (Rückpositiv) üblich; ein anschauliches Beispiel steht in der nahen Jacobikirche. Hildebrandt baute dagegen den Prospekt und damit auch das gesamte Werk in Anlehnung an Gottfried Silbermanns Orgeln (etwa in der Dresdener Hofkirche) mit deutlicher Betonung der Mittelachse auf: Alle Teilwerke standen auf fünf Etagen in *einem* großen Gehäuse, dessen Breite von 50 Fuß (14 2/7 m) die Höhe von 54 Fuß (15 3/7 m) geringfügig übertraf. Als akustischen Verstärker nutzte bereits Hildebrandt das halbrunde Mauerwerk hinter der Orgel. Das Zentrum des Orgelprospekts bildete die tiefste Pfeife von Großprinzipal 32' mit einer Länge von rund zehn Metern. Durch diese Achse wurde der fast quadratische Umriss der Vorderfront optisch gestreckt. Hildebrandt hatte das Gewicht (910 Pfund) in die Rückseite der zentralen Pfeife eingraviert. Alle Pfeifen von Großprinzipal 32' zusammen wogen nach einer Berechnung des Hamburger Orgelsachverständigen Theodor Cortum gut 7622 Pfund. Nach seiner Beschreibung sollen etwa 23 000 Pfund Zinn in der Orgel verarbeitet worden sein. Für Großprinzipal 32' verwendete Hildebrandt 14-lötiges Zinn. Cortum vermutet auch, dass der Legierung der Prospektpfeifen etwas Kupfer zugesetzt worden war, weil sie nach mehr als 100 Jahren noch kerzengerade in ihren Rahmen gestanden haben. Andernorts waren (und sind!) solche Pfeifen schon nach zehn Jahren so durchgedrückt, dass „sie den Eindruck machten, als hätten sie Leibschmerzen bekommen" (Cortum).

Während die Orgeln der übrigen Hamburger Hauptkirchen nach norddeutscher Tradition viermanualig waren, verteilte Hildebrandt in Michaelis die 70 Register gemäß Silbermanns Vorstellung lediglich auf drei Manuale. Neben Prinzipalen und Zungenregistern finden wir nun auch differenziertere Flöten- und Streicherstimmen, wie sie im Orgelbau Mitteldeutschlands beliebt waren. Anders als dort waren in Hamburg nur vier Register aus Holz gebaut worden. Norddeutsch-niederländischer Praxis entsprach, dass vier Register doppelt besetzt waren: Durch verschiedene Mensuren sollte so ein intensiverer Klang erreicht werden.

Der Musikhistoriker und Orgelwissenschaftler Jacob Adlung vermerkt in seiner 1768 erschienen Musica mechanica organoedi über diese Hildebrandt-Orgel:
„Unter anderen Besonderheiten finden wir, daß die Disposition dieses vortrefflichen Werkes mit Ruhme anzuerkennen ist, das der Herr Verfertiger, immer in jedes Klavier, Flöten von einerlei Art (soweit nämlich deren von verschiedener Größe gemacht werden können) gesetzt hat. Z. Ex. ins Hauptwerk: Gemshorn 8' und 4'; ins Oberwerk: Spitzflöte 8' und 4'; ins Brustwerk: Rohrflöte 16' und 8'. Die Einrichtung ist für einen Organisten, der mit abwechselnden Klavieren recht gut zu spielen weiß, von Beträchtlichkeit, und macht in diesem Falle eine viel merklichere und folglich schönere Verschiedenheit, als wenn auf jedem Klavier die Flöten untereinander gemischt sind. Noch zeigen wir an, daß der Orgelbauer aus Freiem Willen den vorher nicht so hoch angeordnet gewesen Discant der ganzen Orgel bis ins F''' verfertiget hat".
Damit ist ein damals fortschrittlicher Klaviaturausbau nach oben gemeint, der dem Organisten durch die 16'-Basis aller Manuale und oktav-versetzes

Spiel deutlich mehr Möglichkeiten einräumte. „Flöten von einerlei Art" bezeichnen Register gleicher Bauart in verschiedenen Oktavlagen nach Vorbild des englischen „closed consort": So bietet jedes Manual charakteristische, in der Klangfarbe homogene Ensembles unterschiedlicher Höhenlage. Die Farben lassen sich rasch verändern, wenn ein Organist „mit abwechselnden Klavieren recht gut zu spielen weiß".

Am 10. Oktober 1772 besuchte der englische Musikgelehrte und Schriftsteller Charles Burney gemeinsam mit Carl Philipp Emanuel Bach die Michaeliskirche und äußert sich wie folgt über die nun fertige Orgel:
„Sie [die Orgel] ist nach meiner Meinung die größeste und vollständigste in Europa. [...] Die Claves sind mit Perlmutter und Schildpatt belegt. Die Einfassung ist reich an Zieraten, die mir aber nicht nach dem besten Geschmack vorkommen. [...] Die Register sind in ihrer Art gut, und das volle Werk mit der Gemeine ist der edelste Chorus, den man sich einbilden kann. Er fällt aber mehr auf durch seine Stärke und den Reichtum der Harmonie als durch eine klare und deutliche Melodie, welche nach dem in allen deutschen Kirchen üblichen Gebrauche mit einem Gewühle von Akkompagnements überladen werden muß. [...] Man hat an diesem Instrumente einen Schweller anbringen wollen, aber er ist nicht sonderlich geglückt. Es sind bloß drei Register darauf gesetzt, und das Crescendo und Diminuendo ist dadurch so gring, dass ich's nicht bemerkt haben würde, wenn mir's nicht gesagt worden wäre."
Die Orgel war also offenbar mehr für das homophone Spiel und eine effektvolle Gemeindebegleitung geeignet als für die komplexe Kontrapunktik. – Der stets kritische Johann Andreas Silbermann nahm übrigens diese Passage in seine persönlichen Aufzeichnungen auf.

Während der Amtszeit von Johann Heinrich Moritz wurde bei einer Reparatur durch Johann Daniel Kahl ein Glockenspiel über 2 1/2 Oktaven eingebaut. 1839–42 war dann eine größere Reparatur durch Johann Gottlieb Wolfsteller nötig. Dabei wurden die Verdopplungen eliminiert.

Nicht mehr benötigte Hildebrandt-Pfeifen gelangten nach Bericht von Theodor Cortum über Zwischenstationen in die Alsterdorfer Anstalten, wo sie der Klempner schließlich als Lötmaterial verwendete.

Von Anfang an hatte die Hildebrandt-Orgel Windprobleme, weshalb der Kirchenvorstand von St. Michaelis 1875 den angesehenen Sachverständigen und Jacobi-Organisten Heinrich Schmahl zu Verbesserungsvorschlägen aufforderte. So fertigte Christian Heinrich Wolfsteller zu den 21 Windladen neue Kanäle und fügte Ausgleichsbälge ein – eine sehr komplexe Arbeit bei einer so weitläufigen Orgel. Im Haupt- und Brustwerk wurden Doppelventile angebracht, um die Spielart zu erleichtern. Vier Register des Oberwerks wurden in einen Schwellkasten gestellt.

Michaelis-Organist Alfred Burjan wünschte 1886 erhebliche, dem hochromantischen Zeitgeschmack folgende Veränderungen an dem aus seiner Sicht veralteten Instrument und schaltete Schmahl deshalb *nicht* ein. Dieser bekam jedoch von den Plänen Wind und setzte sich (selbst an einer Schnitger-Orgel amtierend) äußerst kritisch mit Burjans Wünschen auseinander. So wurde 1886/87 lediglich eine Reinigung und Reparatur durch Marcussen & Sohn (Apenrade) ausgeführt.

Disposition Seite 50

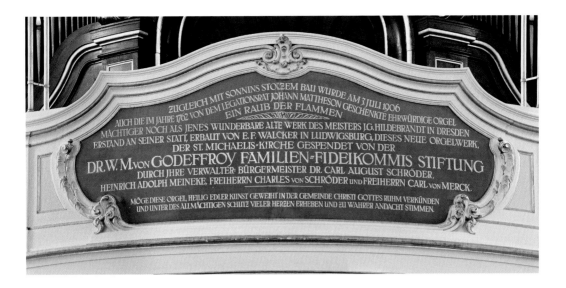

Die Große Orgel von E. F. Walcker & Cie. (1912)

„Zugleich mit Sonnins stolzem Bau wurde am 3. Juli 1906 auch die im Jahre 1762 von dem Legationsrat Johann Mattheson geschenkte ehrwürdige Orgel ein Raub der Flammen. Mächtiger noch als jenes wunderbare alte Werk des Meisters J. G. Hildebrandt in Dresden erstand an seiner Statt, erbaut von E. F. Walcker in Ludwigsburg, dieses neue Orgelwerk der St. Michaeliskirche, gespendet von der Dr. W. M. von Godeffroy Familien Fideikommiss-Stiftung durch ihre Verwalter Bürgermeister Dr. Carl August Schröder, Heinrich Adolf Meineke, Freiherrn Charles von Schröder und Freiherrn Carl von Merck. Möge diese Orgel, heilig edler Kunst geweiht in der Gemeinde Christi Gottes Ruhm verkünden und unter des Allmächtigen Schutz vieler Herzen erheben und zu wahrer Andacht stimmen."

Diese Inschrift an der Emporenbrüstung ist die letzte Erinnerung an das gewaltige Orgelwerk, das am 19. Oktober 1912 eingeweiht wurde und das für wenige Jahre das größte der Welt war.

Nach der neuerlichen Brandkatastrophe beschlossen Senat und Bürgerschaft umgehend den Wiederaufbau des Michel in der alten Form, allerdings teilweise mit zeitgemäßen Mitteln wie Beton- und Eisenkonstruktionen. Die Pläne zeichnete Architekt Julius Faulwasser. Auch das Orgelgehäuse bekam in Grundzügen wieder seine majestätische Form in Anlehnung an Hildebrandt mit großer Mittelachse. Es wurde seitlich erweitert, nach vorne gezogen und erhielt eine stärkere Tiefenstaffelung im Zentrum. So wurde mehr Raum für das wesentlich größere Orgelwerk gewonnen. In den Prospekt kamen schließlich 177 Pfeifen zu stehen, davon waren lediglich 13 Blendpfeifen; der Rest war klingend, was für die damals üblichen Orgel-Fassaden ungewöhnlich war und erheblichen Mehraufwand in der Konstruktion verlangte. So maß der Orgelgrundriss in 7 m Höhe nun 70,5 qm; das Raumvolumen betrug 969 cbm. Hinzu kamen auf dem 2. Turmboden 118,5 cbm für neun Pedal- und vier Manualstimmen sowie 230 cbm für das Fernwerk. Das Gebläse wurde auf dem 1. Turmboden (2 Gleichstrom-Motoren mit 5 PS) bzw. auf dem 5. Turmboden (1 x 1,5 PS für das Fernwerk) installiert.

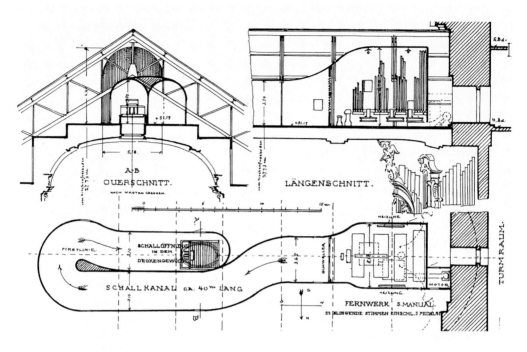

A·B
QUERSCHNITT.
NACH W.R.v.TEN GÄSSLER.

LÄNGENSCHNITT.

SCHALLÖFFNUNG
IN DEM
DECKENGEWÖLBE

FIRSTLINIE.

SCHALL KANAL CA. 40 ᵐ LANG

TURMRAUM.

FERNWERK 5. MANUAL.
22 KLINGENDE STIMMEN EINSCHL.5 PEDALST.

Anlage des Fernwerks

Fernwerk der Großen Walcker-Orgel (1912):
a) Querschnitt der Pfeifenkammer im 5. Turmgeschoss,
b) Längsschnitt der Pfeifenkammer,
c) Grundriss des Schallkanals auf dem Dachboden

Die erwähnte Stiftung hatte sich bereit erklärt, die Mittel für ein so gutes Orgelwerk zu geben, „wie es sich nur irgend beschaffen lässt". So erstellten Paul Meder, Prof. Julius Spengel (beide Hamburg) und Prof. Alfred Sittard (damals noch Dresden) als Experten ein Konzept, das alle technischen Neuerungen und musikalischen Reformideen der Zeit berücksichtigte. Den sieben zu einem Kostenvoranschlag aufgeforderten Orgelbaufirmen wurde auferlegt, nur bestes Material anzubieten.

Auch die Disposition der Register war fortschrittlich und griff unter anderem die Ideen der „Elsässischen Orgelreform" auf: Jedes Teilwerk sollte in sich ein geschlossenes Ganzes bilden mit jeweils vollständigem Prinzipalchor, begleitet von Flöten sowie einem Ensemble von Zungenregistern. Bemerkenswert für die Zeit sind die vielen gemischten Stimmen in allen Teilwerken und der differenzierte Obertonausbau, teilweise mit entlegenen Teiltönen als Einzelreihen. Auch Reminiszenzen an die Hildebrandt-Orgel sind mit einigen Registernamen und Doppelbesetzungen zu erkennen.

Nach sorgfältiger Auswahl erhielt die damals bereits weltberühmte Firma E. F. Walcker & Cie. aus dem württembergischen Ludwigsburg am 12. Oktober 1909 telegraphisch den Auftrag für diesen gewaltigen Orgelneubau. Die drei Jahre bis zur vorgesehenen Lieferung wurden für die exakte Planung genutzt. Unter anderem wurde ein Modell des Spieltischs gefertigt, um die genaue Position aller Klaviaturen und Schaltelemente simulieren und festlegen zu können. Fortschrittlich war, dass Mensuren und Legierungen von Silbermann-Registern aus Dresden und Freiberg aufgenommen wurden. Es wurden sogar einige Register Silbermanns kopiert: Cymbel im 1. Manual, Spitzflöte im 2. Manual sowie Mixturen im 3. Manual und im

Pedal. Dies dürfte im Zusammenhang mit Oscar Walckers und Wilibald Gurlitts Bemühungen um historische Klänge zu sehen sein, wie sie nach 1918 beim Bau der ersten Freiburger Praetorius-Orgel vertieft wurden.

Das Fernwerk strahlte seinen Klang über eine Rosette in der Mitte der Kuppel ab. Fernwerk und Rosette waren durch einen 70 m langen, gekröpften Schallkanal (3,65 x 3,5 m) aus Beton mit guten Klangeigenschaften verbunden.

Stichwort Fernwerk: Zwischen 1900 und 1945 war es Mode und dank der elektrischen Impulsübertragung möglich, einen Teil des Pfeifenwerks im Dachraum, „entfernt" vom Rest der Orgel aufzustellen. Somit konnten raffinierte (mehrfache) Echo-Effekte und sphärische Klänge erzeugt werden, wie sie in der orchestral angelegten Musik der Spätromantik öfters verlangt werden. Mit der Abkehr vom romantischen Klangideal erlosch das Interesse an diesem zusätzlichen Klangkörper. Inzwischen sind aufgrund der neuerlichen Beschäftigung mit Musik und Orgeln der Spätroman-

tik in Deutschland wieder bzw. noch rund ein Dutzend solcher Fernwerke vorhanden: Einige historische Exemplare wurden restauriert bzw. rekonstruiert, andernorts neu konstruiert, bisweilen wurden ihnen neue Aufgaben zugewiesen.

Die riesige Mittelpfeife, das Subcontra C des Prinzipal 32', wog 543 kg und war 11,28 m lang; der Durchmesser betrug 55 cm. Das Gesamtgewicht der Zinnpfeifen betrug 11002 kg. Legt man den damaligen Preis von 450 Mark für 100 kg reines Zinn zugrunde, ergaben allein die Zinnpfeifen einen Materialwert von 43567,92 Mark.

Die Summe der Register im 1. und 2. Manual sollte zu der im 3. und 4. Manual im gleichen Verhältnis stehen wie bei einer zweimanualigen Orgel das 1. und 2. Manual. Besondere Kraft sollten die Schwellwerke entfalten, deren dicke Wände mit Korkmehl ausgefüllt waren, um eine möglichst deutliche Schwellwirkung zu erreichen. Im 4. und 5. Manual waren die Oktavkoppeln über den Klaviaturumfang hinaus ausgebaut: 8'-Register nach oben, 4'-Register nach unten.

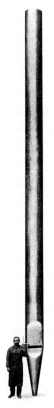

Die größte Pfeife der Großen Walcker-Orgel (1912)

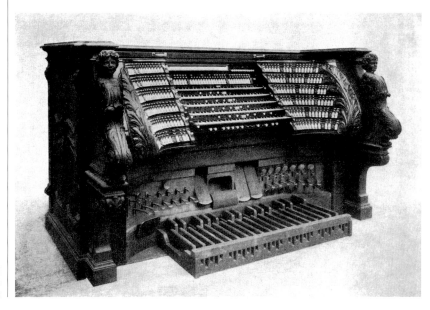

Große Walcker-Orgel (1912), elektrisch gesteuerter Spieltisch

Der 1140 kg schwere Spieltisch mit 4 qm Grundfläche traf erst zehn Tage vor der Einweihung in Hamburg ein. Er war mit allen damals verfügbaren Nebenzügen und Spielhilfen ausgestattet: 207 Registertasten aus Zelluloid, 828 Kombinationsstiftchen, 74 Druckknöpfe, 28 Trittschalter, 3 Balanciertritte und die Crescendowalze ergänzten die Klaviaturen. Dieses gewaltige „Musik-Cockpit" stand zentral vor dem monumentalen Werk mit Blickrichtung zur Orgel. Für diese Mammut-Anlage kam freilich nur die elektrische Übertragungstechnik (mit 900 km Draht!) in Frage, mit der die Firma damals schon etliche Erfahrung hatte. Bis gegen 1900 wurden Orgeln ausschließlich auf mechanischem Weg bedient. Die Gehäuse von Spieltisch und Orgel waren aus Teakholz gefertigt.

Nur gut vier Monate benötigten 14 Monteure, um das einzigartige Werk im Michel aufzurichten. Zur Einweihung von Kirche und Orgel am 19. Oktober 1912, zu der sich u. a. der deutsche Kaiser angesagt hatte, waren trotz aller Bemühungen technische Feinarbeiten und die Intonation noch nicht abgeschlossen; ständiger Lärm in der Kirche erschwerte den Orgelbauern ihr subtiles Geschäft (davon konnten auch 2009 die Betroffenen ein Lied singen). Ganze 24 Stunden vor der Wiedereröffnung des Michel meldete Oscar Walcker Alfred Sittard, dass letzterer sich zum Üben an die Klaviaturen setzen könne. Zum Glück gab es keinerlei Pannen bei der Premiere der komplexen Technik.

Disposition Seite 52

Der Komponist Max Reger sollte als Glanzpunkt des ersten Orgelkonzerts am 26. Oktober 1912 die Hamburger Erstaufführung seiner Fantasie und Fuge über B-A-C-H erleben. Oscar Walcker schreibt in seinen Erinnerungen: „Ich hatte meinen Platz neben dem großen Komponisten und konnte beobachten, mit welch lebhaftem Interesse er das Orgelspiel Sittards verfolgte. Nach dem Konzert hatte der Kirchenvorstand zu einem Essen eingeladen, bei dem alles im Frack erschien. Hauptpastor [Professor Dr. August Wilhelm] Hunzinger ergriff als erster das Wort und prägte unter anderem den Satz: ‚Die Musik wird künftig in der Michaeliskirche mit der Predigt gleichberechtigt sein.' Max Reger hatte aufmerksam zugehört, stand auf und bemerkte launig: ‚Ich habe mit größtem Interesse diese Worte gehört. In einigen Jahren sollte man vielleicht wieder einmal darüber reden! Bisher habe ich das Empfinden gehabt, dass Orgel und Orgelmusik immer das fünfte Rad am Wagen der Kirche gewesen sind, manchmal aber auch den Eindruck, dass der Pfarrer das fünfte Rad am Wagen war.' Zuerst verlegenes Schweigen, dann große Heiterkeit waren der Erfolg dieser Rede." Vielleicht schrieb Reger deshalb ein Choralvorspiel „Ach Herr nun selbst den Wagen halt". – 2010 müsste er sich jedenfalls kaum Sorgen um die Kirchenmusik im Michel machen: der Kirchenmusik zugetane Pastoren, zwei motivierte Kirchenmusiker, fünf Orgeln und ein dankbares Publikum!

Exoten in der Walcker-Orgel waren unter anderem das Synthematophon, eine doppelt labiierte Prinzipalstimme mit viermal so kräftigem, hornartigen Klang, und das Helikon, ein Zungenregister auf hohem Winddruck mit trichterförmigen Aufsätzen, horizontal im Schwellkasten liegend. Beide Register sind in der Walcker-Orgel (1925) der Blauen Halle im Stadthaus zu Stockholm noch vorhanden. Sowohl vom Frequenzbereich her als auch in puncto Schalldruck befand sich der im Fernwerk stehende Kontraharmonikabass 32' an der unteren Hörgrenze und zählte mit seiner engen Bauweise gewiss zu den technischen Wagnissen in Walckers „Muster-Orgel". Dass aus der poetischen Viola d'amore eine – zumindest sprachlich – wesentlich prosaischere Liebesgeige wurde, geht wohl darauf

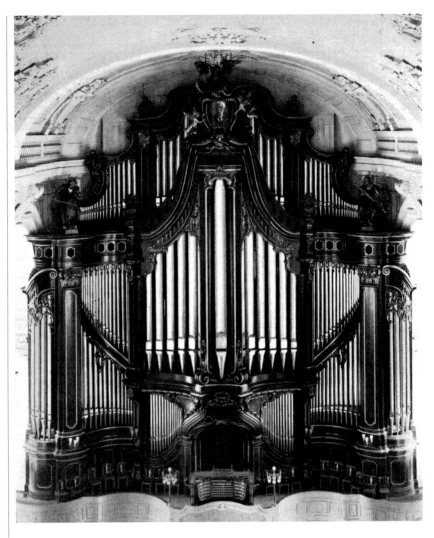

zurück, dass laut Sittard möglichst deutsche Namen verwendet werden sollten. Es war aber 1912 keineswegs ein Novum; schon Justin Heinrich Knecht und Barnim Grüneberg benutzten diesen Terminus für ein zartes Streicherregister.

Nur kurz stand im Hamburger Michel mit Walckers opus 1700 die größte Orgel der Welt. Bald wurde sie von den Orgeln der Jahrhunderthalle in Breslau und der Passauer Domorgel (1924) überrundet. Bereits 1917 verlor das Prachtwerk von seinem Glanz: Wie überall in Deutschland mussten die Prospektpfeifen für die Rüstung abgeliefert werden. Immerhin wurden die riesigen Pfeifenfüße des 32' abgetrennt und im Turm aufbewahrt. Anders als in vielen Kirchen wurden die Pfeifen in der Zwischenkriegszeit nicht nachgebaut; Bretter mit pfeifenähnlicher Bemalung dienten als Attrappen. Die Absicht, die leeren Prospektfelder mit Holzgittern zu füllen, wurde nicht verwirklicht. So blieb der monumentale Gesamteindruck, aber auch die „Wunde" sichtbar.

Die Walcker-Orgel war im Zweiten Weltkrieg ausgebaut worden. Wann

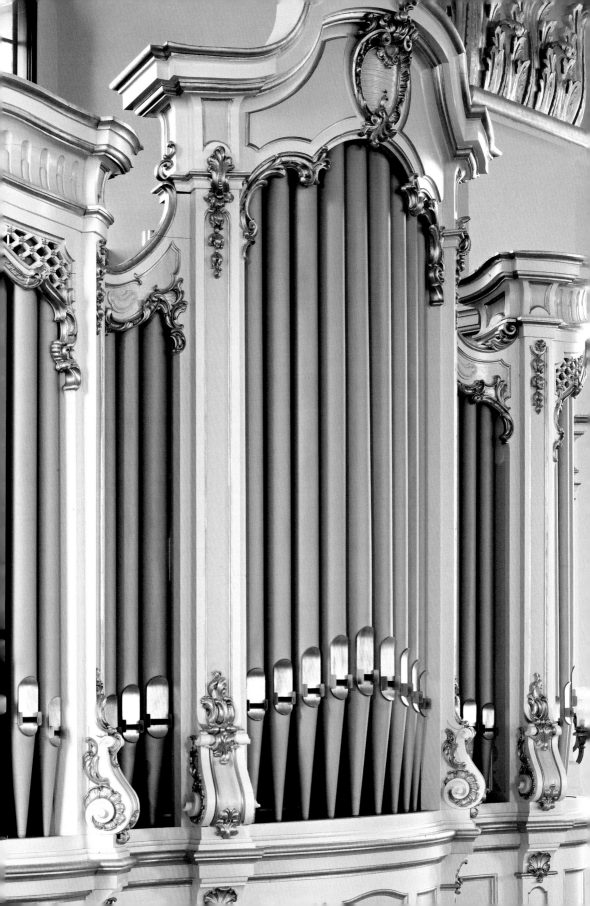

und in welchem Unfang das genau geschah, ist kaum noch verifizierbar. Teile des Pfeifenwerks waren im 5. Turmgeschoss deponiert; die technische Anlage ließ sich gewiss nicht komplett demontieren, schon gar nicht das Fernwerk. Das Kirchengebäude selbst wurde erst 1944 erheblich beschädigt.

Überdauert haben einige historische Tondokumente, unter anderem mit Alfred Sittard. Nicht zuletzt wegen der damaligen Aufnahmetechnik ist jedoch eine Feinanalyse problematisch. Neben voluminösen Klängen waren auch differenzierte und kammermusikalische Registrierungen bis in den Diskant hin möglich, was bei anderen Orgeln der Zeit kaum realisiert werden konnte.

Die Konzert-Orgel von Marcussen & Sohn (1914)

Immer bestand im Michel das Problem, dass auf der Westempore kein Platz für ein größeres Ensemble war; andererseits gehören festliche Musikaufführungen mit Chor und Orchester selbstverständlich zu diesem prächtigen Raum. Hierfür nutzt man stets die geräumige Nordempore. Da die Entfernung und die ungünstige Sichtverbindung zur Großen Orgel kein exaktes gemeinsames Musizieren zulassen, behalf man sich bis ins 20. Jahrhundert mit einer beweglichen Orgel, die bei Bedarf auf der Musikempore auf- und wieder abgebaut wurde.

Als der Michel nach 1906 neu aufgebaut wurde, standen genügend Raum und Mittel zur Verfügung, neben der Großen Orgel 1909 eine weitere zu bestellen. Diese Konzert- oder auch „Hülfs"-Orgel (Sittard) war vorwiegend als Begleitinstrument für Chor und Orchester gedacht und wurde an der Nordwand in einem weißen (damit leicht wirkenden), barokisierenden Gehäuse platziert. „Die Intonation erfolgte unter Berücksichtigung der besonderen Aufgaben der Orgel, großen Chor- und Orchestermassen standzuhalten" (Sittard). Diese martialische Formulierung erklärt nicht nur die kräftige Tongebung, sondern das ganze Konzept: Mit 40 überwiegend großen Registern und zwei Transmissionen (dasselbe Register wird im Manual und Pedal genutzt), verteilt auf zwei Manuale und Pedal ist es ein durchaus stattliches Werk, das in mancher Kirche mühelos als Hauptorgel fungieren könnte. Zudem sind die Stimmen so gewählt und mensuriert, dass sie einen tragenden Klang erzeugen, jedoch auch – wie die Instrumente eines Orchesters – stark differenziert sind.

Die damals in Hamburg und Norddeutschland viel gefragte Firma Marcussen & Sohn aus Apenrade schuf ein klanglich wie technisch hochwertiges Instrument, das zahlreiche besonders charakteristische Flöten- und Streicherstimmen enthält. Die traditionsreiche Firma verstand es zudem, das grundtönige Klangideal der Romantik mit erstaunlicher Brillanz zu verbinden.

Bekannt war (und ist) die solide Bauweise der Marcussen-Orgeln, auch und gerade bei der hier angewandten Steuerung mittels Pneumatik: Alle Funktionen von Tasten und Registern werden hier durch ein ausgeklügeltes System übermittelt, das nur mit Luftdruck arbeitet. Es gleicht einer Servo-Lenkung und bewirkt einen leichten Anschlag. Neben einem Elektrogebläse im Gruftgewölbe wurde vorsichtshalber eine herkömmliche Schöpfanlage für den Orgelwind installiert. Der Spieltisch wurde etwa einen Meter vor dem Orgelgehäuse aufgestellt – merkwürdigerweise mit Blickrichtung zur Orgel, nicht zum Dirigenten. – Selbstverständlich wurde auch bei diesem Instrument nur bestes Material verwendet und aufs Sorgfältigste verarbeitet.

Disposition Seite 59

Die „Stunde 0" im Hamburger Michel

„Die Kirche ist überm Altar bis zur Kirchenmitte offen, da die Dachkonstruktion mit der daranhängenden Gewölbedecke sehr schwer beschädigt ist. Die Wiederherstellung soll fünf Jahre dauern einschl. Inneneinrichtung. Die große Orgel wurde durch Sprengstücke mehrfach beschädigt. Außer den Gehäusen beider Orgeln sind sämtliche Orgelteile einschl. Fernwerk ausgebaut und lagern im Turm. Die Gottesdienste fanden seit 1943 im romantischen Kellergewölbe unter der Kirche am schaurigen Harmonium in unmittelbarer Nähe der Gräber Carl Philipp Emanuel Bachs und Johann Matthesons statt Seit Weihnachten 1945 sind die Gottesdienste im schlicht wiederhergerichteten Gemeindesaal St. Michaelis (380 Plätze), in dem im September 1946 eine neue Orgel aufgestellt wurde."
Friedrich Brinkmann, Musik und Kirche, 17 (1947), Heft 2

„Wenige Stunden vor der Kapitulation Hamburgs und der Besetzung der Stadt durch die alliierten Truppen gelang mir als Soldat, in die Kirche zu gelangen. Auf den Balkonen der umliegenden Häuser und Ruinen konnte man Holzpfeifen als Feuerungsmaterial beobachten. In der Kirche sah es schrecklich aus. Der der Detonation von zahlreichen Sprengbomben, die das Kirchenschiff getroffen und das Dach aufgerissen hatten, folgende Sog hatte das mehrere Tonnen schwere massive Gehäuse der Orgel am Fußpunkt um etwa zwei Meter nach vorn gerissen. Zwar hatte die in die Dach- und Turmkonstruktion eingefügte senkrechte Verankerung gehalten und ein Umkippen verhindert, aber so gut wie alle Einbauten (Windladen mit Pfeifenwerk) waren aus Lagerungen und Befestigungen gerissen und in sich und übereinander zusammengefallen. Darüber lag ebenso wie überall in der Kirche eine meterdicke Schutt- und Trümmerschicht. Und das alles war den Unbilden der Witterung lange Zeit schutzlos ausgesetzt. Selbst, wenn die Baupolizei nach den ersten Aufräumungsarbeiten nicht aus Sicherheitsgründen den völligen Abbau der Orgel (mit Ausnahme des Gehäuses) verfügt hätte, wäre er ohnehin notwendig geworden, um das Gehäuse wieder an seinen ursprünglichen Standort zu bringen, was ohne Zuhilfenahme von hydraulischen Kräften sowieso nicht gelungen wäre."
Friedrich Bihn, handschriftlich, um 1960

Beide Darstellungen entstanden mit den Überlegungen, ob die Walcker-Orgel wieder herzurichten sei oder nicht: Brinkmann äußert hier keine klare Präferenz; Bihn war für einen Neubau. Beide Versionen sind zu hinterfragen: Selbst wenn Orgelteile (wie vielerorts üblich) ausgelagert waren, ist bereits dabei Schwund zu vermuten; erst recht waren Rohstoffe bei Kriegsende „Freibeute". Es erscheint daher blauäugig, wenn Brinkmann meint, es seien noch *alle* Orgelteile vorhanden gewesen. Der spätere Orgelsachverständige Bihn hingegen scheint in seinem Bericht die Auslagerung zu ignorieren: „ so gut wie alle Einbauten (Windladen und Pfeifenwerk)" konnten gar nicht ineinandergefallen sein. – Die Orgelsituation im Michel wurde nach dem Krieg auch in den Medien äußerst kontrovers diskutiert; beide Seiten hatten viele gute Argumente – und noch mehr Emotionen.
Aus folgenden Gründen beschäftigte sich nach 1945 niemand mit den Relikten der Walcker-Orgel: Die schiere

Not macht es verständlich, dass Orgelteile zweckentfremdet oder in andere Instrumente übernommen wurden. Auch hätte in den Nachkriegsjahren kaum eine Orgelbauwerkstätte die technischen und künstlerischen Kapazitäten bieten können, ein solches Monumentalwerk nach heutigen Maßstäben wiederherzustellen. Eine Rekonstruktion der Walcker-Orgel samt Fernwerk gar hätte damals niemand nachgefragt. Man distanzierte sich in der Ideologie der „Orgelbewegung" von allem Monumentalen. Der Gedanke, Orgeln der Romantik konsequent zu restaurieren oder zu rekonstruieren, wurde erst um 1970 mit einer neuen Auffassung von Denkmalschutz sukzessive entwickelt.

Kurzum: Nicht nur im Hamburger Michel ging man nach 1945 pragmatisch vor, räumte den Schutt weg, baute zumindest notdürftig die Kirche wieder auf und sorgte dann nach Möglichkeit für eine spielbare Orgel.

Stichwort Orgelbewegung
Wie in der Jugend-, der Liturgie- oder der Singbewegung wandte man sich auch in Orgelbau und Orgelmusik nach der Epoche der Spätromantik mit ihren fülligen Klängen wieder der älteren Tradition zu. Musikwissenschaftler und Orgelbauer suchten in der „Orgelbewegung" den Klang des 17. und 18. Jahrhunderts wiederzugewinnen. Eine Reihe von Fachtagungen wurde abgehalten, etwa in Hamburg 1925. Zu den Exponenten gehörten Wilibald Gurlitt, der Leipziger Thomasorganist Günther Ramin und der Hamburger Schriftsteller und Musikverleger Hans-Henny Jahnn sowie sein Freund Gottfried Harms. Signalwirkung hatte die 1930 beendete „Restaurierung" der Schnitger-Orgel in St. Jacobi. – Solche Bewegungen werden naturgemäß nicht nur von der „reinen Erkenntnis" getragen, sondern auch von viel Ideologie. Erschwerend kam hinzu, dass der Zweite Weltkrieg eine kontinuierliche Entwicklung schlüssiger

Gedanken und notwendiger Erfahrungen verhinderte. In der Gemengelage von Schock, Verdrängung und (eiligem) Wiederaufbau nach 1945 wurden viele Ideen der Orgelbewegung missverstanden und als Prinzip übertrieben. Empfand man Orgeln der Zeit um 1900 als extrem grundtönig und dumpf, bevorzugte man nun eine Generation lang spitze, asthenisch dünne Klänge.

10 Jahre provisorische „Hauptorgel" – Der Umbau der Konzert-Orgel durch Walcker (1952)

Die Konzert-Orgel auf der Nordempore war im Krieg weniger stark beschädigt worden als die Große Orgel. So setzte sich der damalige Organist und Kirchenmusikdirektor Friedrich Brinkmann dafür ein, das Instrument von Marcussen so umzubauen, dass es als Hauptorgel für den großen Raum fungieren konnte; ob und wann eine neue Große Orgel gebaut würde, war damals noch unklar. Zu den 40 Registern kamen fünf hinzu; ein drittes Manualwerk wurde in das dafür zu enge Gehäuse eingefügt. Notwendig wurde somit auch ein neuer, elektrisch angeschlossener Spieltisch. Register, die mit ihrem romantischen, eher sonoren Klang nicht mehr dem Zeitgeschmack entsprachen, wurden durch höherliegende und kleine Stimmen ersetzt. Aus der grundtönigen Konzert-Orgel wurde eine mittelgroße Allzweck-Orgel, wie sie damals in vielen Kirchen anzutreffen war. Dabei büßte sie erhebliche Teile des originalen Pfeifenwerks und der vorzüglichen Pneumatik ein. Die Arbeiten wurden 1952 als Opus 2985 von der Firma Walcker (Ludwigsburg) ausgeführt.

1980 lieferte Steinmeyer (Oettingen) einen neuen, fahrbaren Spieltisch mit elektrischen Zuleitungen, womit man

für die Chorarbeit flexibler war. – Nach über 50 Jahren regen Gebrauchs stellte sich 2008 die Frage, wie mit diesem, teilweise aus Nachkriegsmaterialien zusammengesetzten Instrument sinnvoll umzugehen sei.

Disposition Seite 54

Disposition Seite 54

Zusätzliche Windlade für das in die Konzert-Orgel eingefügte Manualwerk

Der Walcker-Spieltisch von 1952 stand jahrelang im Gasthaus „Zum Bäcker" in der Wohldorfer Mühle. Um 2004 wurde er in das Lokal „Alte Rader Schule" verbracht und entging so dem Brand in Wohldorf am 23. April 2010.

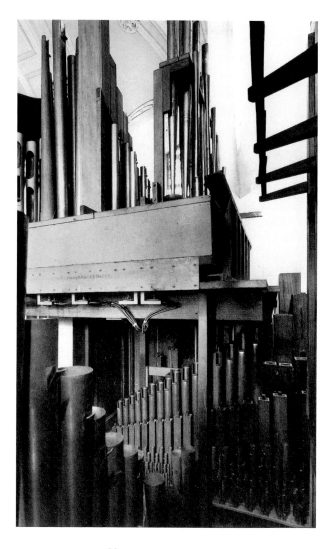

Zurück zu den Wurzeln – Die Große Orgel von Steinmeyer (1962)

Hatte man beim Wiederaufbau des Michel nach 1906 die barocke Vorlage eher großzügig interpretiert, so versuchte man nun, dem Bau von Sonnin und Prey stilistisch in allen Details möglichst nahezukommen; Jugendstilelemente wurden weitgehend eliminiert.

„Nur bei dem Orgelprospekt sahen die Architekten und Denkmalpfleger sich vor eine fast unlösbare Aufgabe gestellt. Für den Neubau von 1908–1912 hatte man wohl die Grundidee des Prospektes und der Fassade der Orgel übernommen, die Hildebrandt 1768/69 erbaut hatte, aber die Maßverhältnisse zur Erzielung einer größeren Grundfläche und eines größeren Raumvolumens sowie das Gehäuse durch zusätzliche Seiten- und Mittelaufbauten geändert. Der barocke Schwung, der dem mächtigen Prospekt noch eine gewisse Eleganz verlieh, war damit aufgegeben und abgelöst worden von einer fast erdrückenden optischen Beherrschung und Belastung des gesamten Raumes. Das trat dann auch nach der Fertigstellung des Kircheninnern so klar zutage, dass die verantwortlichen Baumeister und auch das Denkmalschutzamt ernsthafte Überlegungen anstellten, das Gehäuse zu entfernen und eine neue Lösung anzustreben, die – das war allen Beteiligten klar – außerordentlich schwierig sein würde. Es gelang mir, nach sehr mühsamen Fotomontagen eine neue Form einer so gut wie echten Werkaufteilung des Prospekts zu finden, der alle stilistischen Elemente bewahrte und die Zusätze von 1912 entbehrlich machte. Die Neufassung fand allseitige Zustimmung und wurde auch verwirklicht. Die zusätzlichen Seitentürme fielen weg und

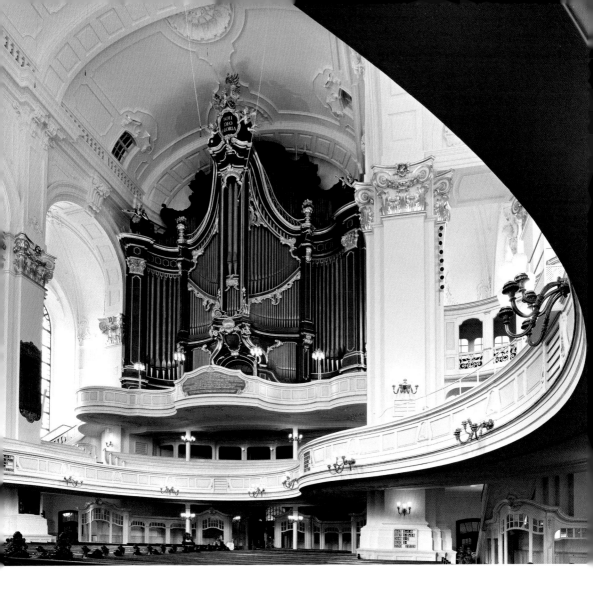

Blick zur Großen Orgel

ließen Säulen und Kapitelle wieder sichtbar werden. Die überaus reiche Vergoldung wesentlicher Gehäuseteile gibt dem Prospekt eine fröhliche Leichtigkeit, die den Eindruck des gewaltigen Kirchenraumes nicht belastet, sondern erhebt."
(Friedrich Bihn)

Charakteristisch für die Orgelplanungen jener Jahre ist die Formulierung „echte *Werkaufteilung*": Wie im 18. Jahrhundert sollten die Teilwerke einer Orgel bereits für den Betrachter erkennbar sein. Analog zur äußeren

Gestalt sollte das neue Instrument auch technisch und klanglich wieder dem Ideal der Barockorgel nahestehen. Das bedeutete wiederum, dass man auf die technischen Finessen der Spätromantik verzichtete und eine mechanische Tonsteuerung wählte. Damit wäre jedoch die Registerzahl in etwa auf 60 Stimmen begrenzt gewesen.

Um dennoch eine gewisse Großrahmigkeit zu erreichen, disponierte Bihn ein zentrales Basiswerk, das nur Prinzipale und große Zungenregister enthält. Zusammen mit dem klassischen Hauptwerk bildet es das klangliche Rückgrat der Orgel. Gemeinsam mit Brustwerk

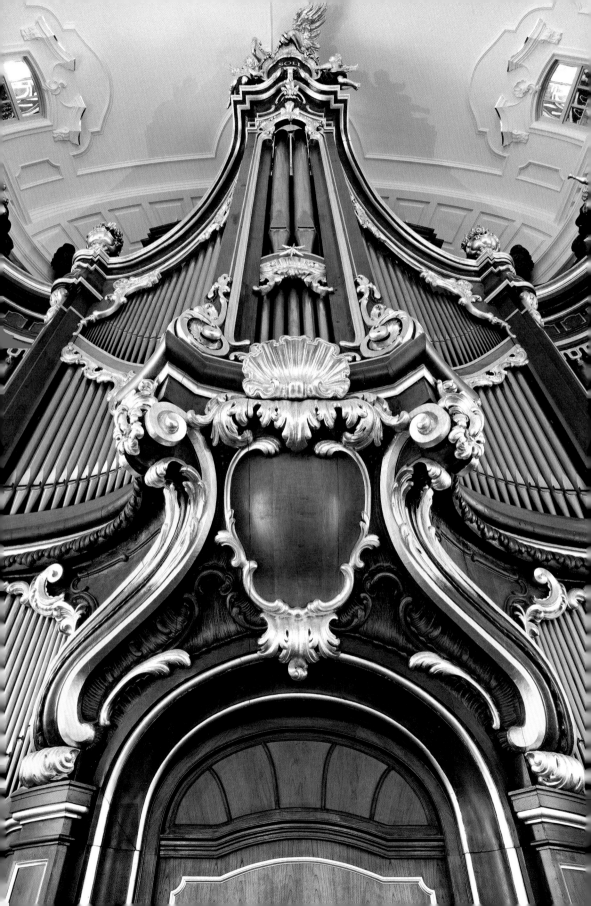

(mit Prospekt aus Prinzipal 4' und Quintadena 8' rechts und links des Spielschranks) und Kronwerk (unsichtbar hinter dem Mittelbaldachin) stehen alle klassischen Manualwerke wieder (wie bei Hildebrandt) übereinander im Zentrum der Orgel. Unsichtbar dahinter befindet sich ein großes Schwellwerk, das in Anlehnung an französische Bombardwerke disponiert ist. Anders als bei Hildebrandt, aber norddeutscher Gepflogenheit folgend, stehen nun die Pedalladen rechts und links außen.

Es gelang der Firma Steinmeyer, ihr Opus 2000 mit immerhin 85 Registern mit einer rein mechanischen Tastensteuerung zu versehen. Allerdings griff man auf damals vielversprechende Materialien und Techniken (Seiltraktur mit Stahllitzen) zurück und musste bei der Manualzuweisung ungewohnte Wege gehen. Die Register werden elektropneumatisch betätigt. An Koppeln (die alle elektrisch ausgeführt waren) und Spielhilfen wurde nur ein Minimum realisiert. Auch diese Entscheidung geht auf die damalige Tendenz zurück, technische Apparate so weit wie möglich aus den Orgeln zu verbannen und dadurch ein Orgelspiel zu befördern, das frei von Monumentalität sowie unpassenden Registerwechseln ist, vielmehr besonders die Werke der Barockzeit authentisch zur Geltung bringt. Die Einrichtung eines schlichten Spielschranks zeigt ebenfalls das Streben zum klassischen Orgelbau und bewirkt überdies senkrechte Trakturwege, die mit 18 m (Kronwerk) immer noch reichlich lang sind.

Prinzipalwerk, Hauptwerk und Bombardwerk bilden mit aufeinanderbezogenen Klangkronen musikalisch wie räumlich das Zentrum der Orgel; Brustwerk und Kronpositiv sind ihre kleineren Pendants. Registerfundus und Klanggebung orientieren sich wiederum an der großen nord- und mitteldeutschen Orgel: So stehen neben den verschiedenen Prinzipal-Plena als Farben reichlich Zungenstimmen gemischte und Einzelaliquote zur Verfügung. Streicherstimmen (Spitzgamba, Violflöte und ähnliches) sind – wie damals üblich – nur wenige vorhanden. Dennoch haben die Mitarbeiter der Firma Steinmeyer gerade in Anlage und Intonation dieser Stimmen große Erfahrung gezeigt und auch die Prinzipale und vielgestaltigen Flöten sehr behutsam ausgearbeitet. Für Mensuren und Intonation dienten teilweise die Angaben der im Krieg zerstörten Orgel von Gottfried Silbermann in der Dresdner Frauenkirche als Grundlage. Auch im Gesamtklang orientierte man sich an diesem architektonisch wie akustisch durchaus ähnlichen Vorbild, ein Ergebnis der Versuche, die der Akustik-Spezialist Werner Lottermoser im Vorfeld unternommen hatte. Insgesamt wurde ein sehr eleganter, obertonreicher Klang erreicht – fern von allem Monumentalen. Die Weihe am Sonntag Laetare, 1. April 1962, nahm Hauptpastor Hans-Heinrich Harms vor. Im abendlichen Konzert spielte Friedrich Bihn Werke von Dietrich Buxtehude, Georg Böhm und Johann Sebastian Bach.

Disposition siehe Seite 57

◼ Die Ausgangssituation im Jahr 2007

Rund ein halbes Jahrhundert haben die beiden Orgeln die Michaelis-Gemeinde und viele Musikfreunde treu begleitet. Dennoch ließ sich ab 2000 kaum überhören, dass die Konzert-Orgel in ihrer Gestalt von 1952 aus der Not geboren war und die Große Orgel als technisches Wagnis deutliche Abnutzung zeigte. Hinzu kamen vielseitigere Anforderungen im Musikleben etwa in Form eines größeren Repertoires und der alte Wunsch nach ei-

Das Schallgitter im Zentrum der Kirchendecke

nem zentralen Spieltisch. Schließlich lebte mit dem neu erwachten Interesse an spätromantischer Musik die Erinnerung an das legendäre Fernwerk wieder auf.

Warum – so mögen sich viele fragen – betreibt man so großen Aufwand für den neuen Klang: fünf Orgeln, zwei Spezialfirmen und 2,3 Millionen Euro? Es geht dabei nicht um „Kirchturmpolitik", welche Hauptkirche die meisten Orgelregister hat. Es geht vielmehr um Differenzierung, und hierzu sei ein Vergleich gewagt: Hamburgische Fischgerichte lassen sich authentisch nicht mit Fischen aus Binnengewässern, schon gar nicht mit Konservenware herstellen. Ebenso kann die Orgelmusik vieler Stilepochen und Regionen mit ermüdeten oder genormten Klangkörpern nur unzulänglich interpretiert werden. Wie in der Küche, bedarf es auch in der Musik hochwertiger Zutaten.

Hier wollte niemand klangliche Stilmöbel, gar einer bestimmten Region, schaffen. Konsens war jedoch, die vorhandenen, qualitätsvollen Orgeln wieder ihrem zeittypischen Klangprofil näherzubringen. Dazu waren die umfangreichen Arbeiten vieler Spezialisten nötig. – Neu hinzugekommen sind die Felix-Mendelssohn-Bartholdy-Orgel in der Krypta und die Carl-Philipp-Emanuel-Bach-Orgel auf der südlichen Empore, letztere als Ersatz für die aufgegebene Grollmann-Orgel von 1960 im Chor.

In St. Michaelis zeigte sich 2007 folgende Orgelsituation: Die Konzert-Orgel hatte durch den Umbau ihre romantische Klangestalt zu weiten Teilen verloren; die technische Anlage bedurfte einer gründlichen Überarbeitung. Letzteres galt auch für die Steuerung (Mechanik) der Großen Orgel, deren primär auf Barockmusik ausgerichtetes Klangbild stets als zurückhaltend und unklar empfunden wurde. Gleichwohl stand fest, dass dieses Ins-

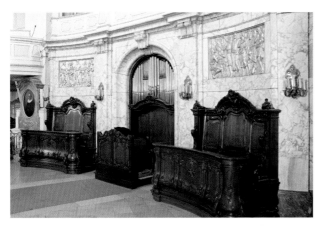

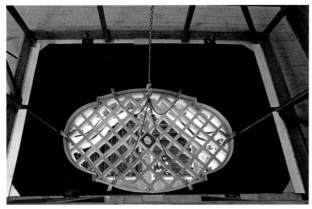

Links oben:
Die Grollmann-Orgel
von 1960–2009

Links unten:
Blick vom Dachboden
auf die Halterung
des Schallgitters

Rechts:
Blick durch den
Schallkanal auf dem
Dachboden auf die
Schwelljalousien des
Fernwerks im
5. Turmgeschoss

trument als qualitätsvolles, mittlerweile historisches Exemplar der Spezies *Großorgeln der Orgelbewegung* erhalten werden sollte. Vermisst wurden die zarten Nuancen eines Fernwerks und die Möglichkeit, beide Orgeln zentral zu steuern.

Planung „aus der Ferne" – Das Fernwerk entsteht neu

Es mag verwundern. Aber der Ausgangspunkt zur neuen Orgelanlage war die Planung eines Fernwerks. Da aus der Zeit um 1910 nur wenige und von Walcker nur einzelne Fernwerke erhalten sind, wäre eine Kopie der Anlage von 1912 zwar technisch möglich, aber musikalisch sehr gewagt gewesen; es

fehlte an zuverlässigen Vorbildern, um die Intonation originalgetreu wieder einrichten zu können. Andererseits wurde nun ein Fernwerk gewünscht, das die Gesamtanlage sinnvoll ergänzt und daher anders zu disponieren war. Im Ergebnis ist es nicht nur das Pianissimo-Werk, sondern vor allem das klangliche Bindeglied zwischen der Großen Orgel und der Konzert-Orgel. Die technisch wichtigste Veränderung lag darin, den Schallkanal zu verkürzen: Früher reichte er über den Hauptraum hinweg bis über das Chorgewölbe und war dann wiederum bis ins Zentrum der großen Kuppel zurückgekröpft. Damit sollte der Klang möglichst indirekt gehalten werden. Nun wurde der Schallkanal nur in einer Richtung bis in die Kuppel geführt, um mehr Klangstärke *und* vor allem eine größere Frequenzbreite in den Kirchenraum gelangen zu

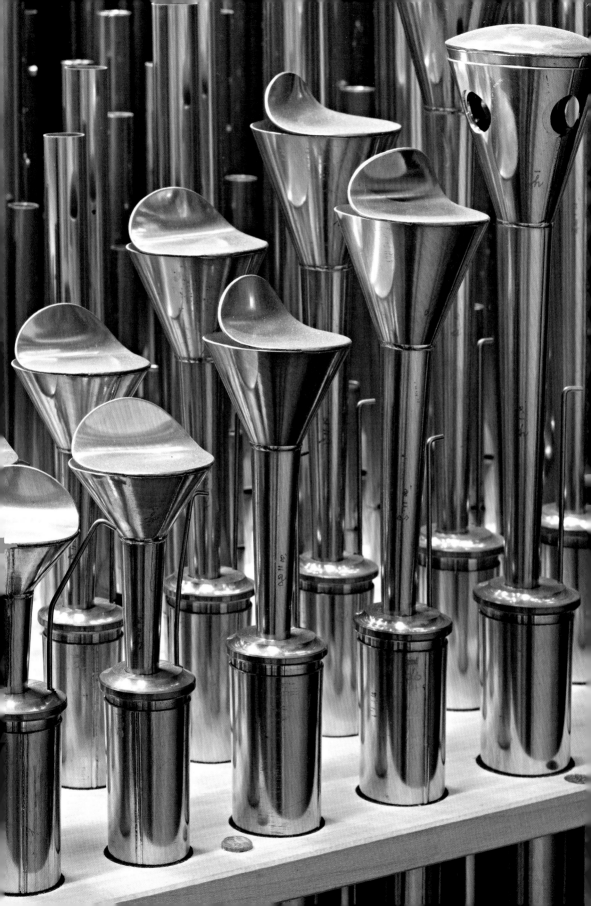

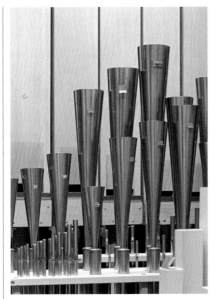

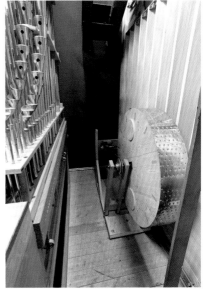

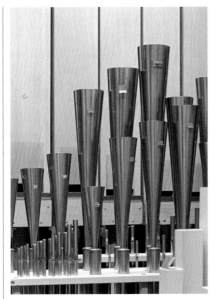

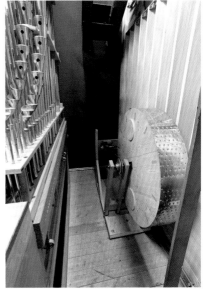

Links:
Tuba im Fernwerk, im
Hintergrund Violon 16'

Rechts:
Regenmaschine
im Fernwerk,
links im Bild: Horn

lassen. Damit wirkt das Fernwerk als vollwertiges zusätzliches Schwellwerk und kann zu beiden Orgeln ergänzend hinzugezogen werden.

Eine weitere Besonderheit im Fernwerk sind die Hochdruck-Register. Sie stehen mit 270 mm Wassersäule auf gut dreimal so hohem Winddruck als die übrigen Stimmen. Damit soll nicht nur zusätzliche Intensität erreicht werden, sondern ein Zugewinn an Klangfarben. Höherer Winddruck bewirkt in den Orgelpfeifen ein anderes Klangspektrum, das – zusammen mit der indirekten Klangabstrahlung – eine Gruppe neuer Farben in den Gesamtklang bringt.

Neben charakteristischen Stimmen für romantische Musik wie Tibia oder Gambe sind an besonderen Pfeifen-Bauformen die Tuba und das Horn zu nennen. Eine Rarität ist die Regenmaschine: In einer rotierenden Trommel bewegen sich Kieselsteine, die das Geräusch von Niederschlägen so gut simulieren, dass Konzertbesucher den Knirps zücken. – Das Effektregister wurde von Orgelbau Klais gespendet. Das Fernwerk ist eine Gemeinschaftsarbeit der Firmen Klais und Freiburger Orgelbau.

Seite 28:
Horn im Fernwerk

Disposition Seite 56

▨ Runderneuerung – Arbeiten an der Großen Orgel

Ein so großes Instrument mit mechanischer Tontraktur zu bauen, führt stets an die technischen Grenzen des Orgelbaus. Hinzu kam, dass man um 1960 mit verschiedenen Materialien und Techniken experimentierte und auch in der Ausführung erst wieder die nötige Erfahrung sammeln musste. Die Firma Steinmeyer fertigte damals die meisten ihrer großen Orgeln mit elektrischen Steuersystemen; die Technik mechanischer Trakturen wurde gerade erst wiederentdeckt. Daher ist es leicht nachvollziehbar, dass die Anschlagsqualität der Tasten nicht optimal war. Auf viele Koppeln verzichtete man eher aus stilistischen Gründen: Man war in den 1960er Jahren von einem in Teilwerke gegliederten Orgelkonzept ausgegangen; die Addition der einzelnen Klangebenen (miss)verstand man als Charakteristikum der überwunden geglaubten Romantik. Bei der Erneuerung 2008/09 wurden die Winkelbalken und Abstrakten der Spieltraktur (bisher aus dünnen Stahlseilen, so ge-

Links:
Tontraktur in
klassischer Bauweise:
links im Bild neue
Holzabstrakten
(Verbindungen von
Taste zum Ventil),
rechts ein Wellenbrett,
dessen Wellen die
Senkrechtbewegung der
Abstrakten horizontal
umlenken

Rechts:
Blick hinter die
Prospektpfeifen des
Prinzipal 16′ (links);
rechts die Töne C,
D und E von
Prinzipalbass 32′

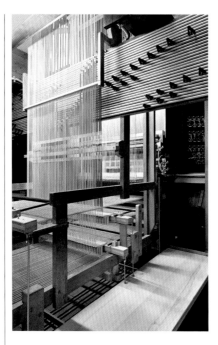
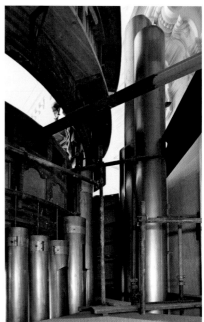

2009 hinzu-
gefügtes Register
Subbass 16′ auf
Einzellade an der
Außenwand der
Orgelkammer

nannten Stahllitzen) in klassischer Holzbauweise ersetzt. Alle Koppeln wurden neu gebaut (elektrisch). Die elektropneumatische Registersteuerung konnte – nach gründlicher Restaurierung – beibehalten werden.

Bereits 1962 war bei der Großen Orgel ein mildes Klangbild intendiert, das aber durch technische Probleme in der Windverteilungs-Anlage zu Blässe neigte. Vor allem bei vollgriffigem Spiel sackte der Winddruck erheblich ab, was zu Schwankungen in der Tonhöhe führte, die man deutlich als Verstimmungen und Unschärfen wahrnahm. Dem wurde durch den Einbau spezieller Federn in den Windladenbälgen begegnet. Weiter wurden Einlassventile verbessert, so dass der Wind nicht nur stabil bleibt, sondern bei vollgriffigem Spiel leicht zunimmt, der Zwerchfellstütze eines Sängers vergleichbar. Dadurch war es möglich, die ursprüngliche, grundsätzlich sehr schöne, mit der Zeit aber etwas müde Intonation zu optimieren sowie an der Klarheit und Intensität der besten Töne auszurichten. Das Ergebnis ist ein wesentlich vokaleres

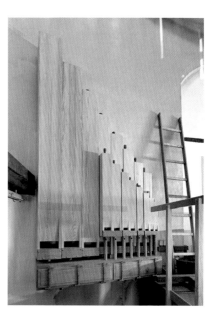

Idiom der Orgel. Konnte man sie früher als defensiv bezeichnen, so wirkt sie nun offensiv – nicht aggressiv. Hilfreich waren bei diesem heiklen Vorgang die vielen Gespräche mit Ludolf Kolligs, dem Assistenten des damaligen Intonateurs Hans Röttger.

Seite 31:
Blick aus der Großen
Orgel durch die
Prospektpfeifen in den
Kirchenraum

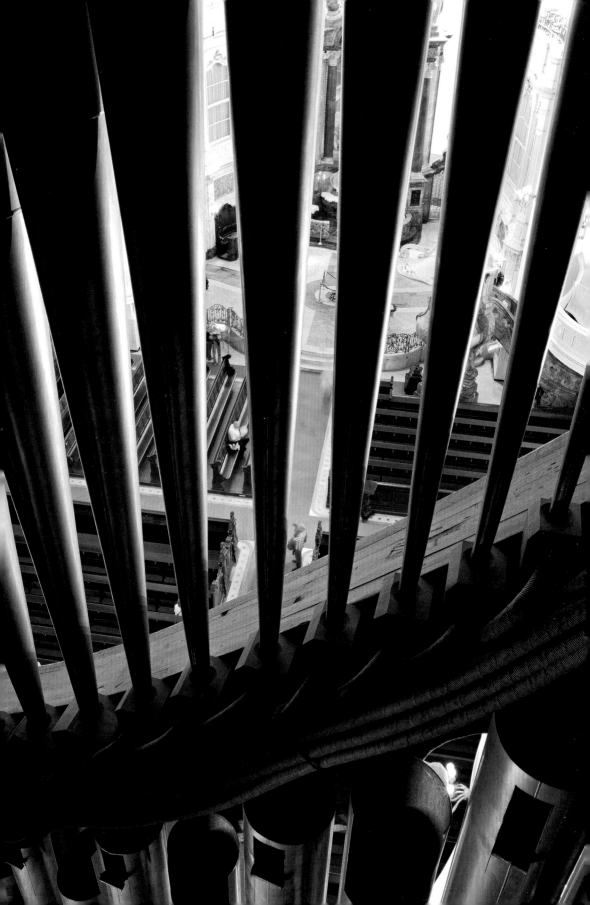

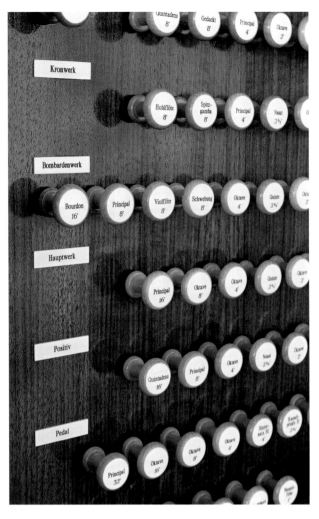

Als einziges Register wurde ein Sub-bass 16' hinzugefügt. Diese äußerst wichtige leise Unteroktavstimme im Pedal hielt man 1960 (wohl aus falsch verstandenem Purismus) für entbehr-lich. Ausgetauscht wurden bei den Lingualregistern die Zungenblätter. Sie unterliegen durch ihre mechanische Beanspruchung (Aufschlag bei jeder Schwingung!) erheblichem Verschleiß und waren nach über 40 Jahren ver-braucht. Zu weit aufgerissene Zungen-becher-Stimmschlitze wurden zugelö-tet. Die Zungenstimmen geben der Orgel nun am meisten Kraft; zuvor waren sie eine dezente Zutat.

Insgesamt wurde die authentische Klangaussage der Steinmeyer-Orgel belassen; Ohrenzeugen und sogar As-sistent Kolligs standen als Gewährs-leute zur Verfügung. Klanglich passt das Werk nun zur Konzert-Orgel, ohne dadurch seine Charakteristik aufzuge-ben. Somit ist die Große Michaelis-Or-gel ein gutes Beispiel dafür, wie ein großes Instrument aus der Zeit der Or-gelbewegung mit minimalen substan-ziellen Eingriffen erhalten und opti-miert werden kann. Freilich bedarf es erheblicher zeitlicher Ressourcen sowie sorgfältigster Planung und Ausfüh-rung, den technisch wie klanglich kom-plexen Apparat von 86 Registern der-gestalt aufzuarbeiten. All diese Arbeiten übernahm die Firma Freiburger Orgel-bau Späth; für die Intonation zeichnete Reiner Janke verantwortlich.

Linke Registertafel im Spieltisch von 1962

Eine Spezialität großer Orgeln der 1960er Jahre ist die Besetzung ge-mischter Stimmen (Mixturen) mit sehr vielen Einzelchören, teilweise in Verdopplungen. Das birgt die Gefahr von Verstimmungen. Durch das klangliche Ausbalancieren konnten zwischenzeitlich verschlossene Dop-pelchöre (z. B. in der achtfachen Mix-tur des Positivs) wieder geöffnet wer-den, ohne dass eine zu scharfe Klangkrone entstanden wäre. Um eine verlässliche Basis im Plenum zu erhalten, wurden lediglich bei der großen Hauptwerksmixtur diese Dop-pelchöre abgesteckt; sie können je-derzeit reaktiviert werden.

Besonders in der Barockzeit waren so genannte „Galanterie-Register" be-liebt, vor allem der Zimbelstern. Wäh-rend im Prospekt ein dekorativer Stern mittels Windrad in Rotation versetzt wird, befinden sich im Orgel-innern auf der rotierenden Achse Krallen- oder Schalenglocken. Sie werden durch eine stehende Welle reihum angeschlagen und erzeugen so ein geheimnisvolles Rauschen bzw. einen sich ständig wiederholenden Glocken-Akkord. Damals wie heute hat diese Einrichtung die Menschen

Im Spieltisch von 1962 wurde 2009 die Zuordnung der Manualklaviaturen zu den Teilwerken optimiert.

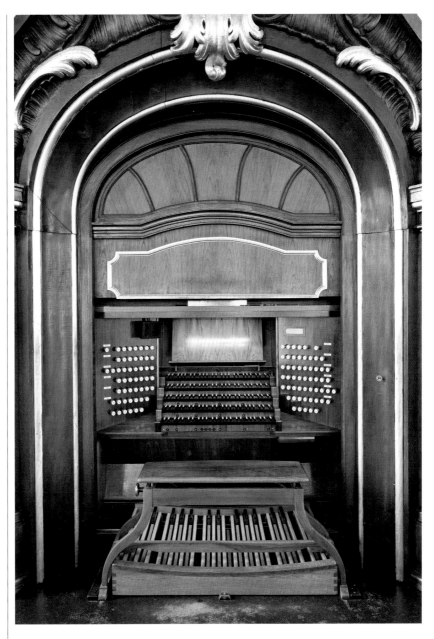

Seite 34:
Konzert-Orgel, 2009 nach authentischen Vorbildern rekonstruierter, rein pneumatischer Spieltisch

Seite 35:
Konzert-Orgel, 2009 restauriert bzw. rekonstruiert

fasziniert und ist wohl auch als Versuch zu werten, die gewöhnlich für den Betrachter „magische" Orgelmusik sichtbar zu machen.

Bereits die Hildebrandt-Orgel besaß einen solchen Zimbelstern. Die Firma Steinmeyer baute 1962 in die Große Orgel ebenfalls wieder ein Exemplar ein, versehen mit Krallenglocken. Da er bei kräftigen Registrierungen kaum zur Geltung kam, verstärkten die Freiburger Orgelbauer seine Wirkung nun durch Schalenglocken, so dass er – bislang einmalig in der Geschichte dieses Effekt-Registers – doppelt wirkt: als himmlisches Rauschen und Glockenakkord. – Die Glocken stiftete der Freiburger Orgelbau.

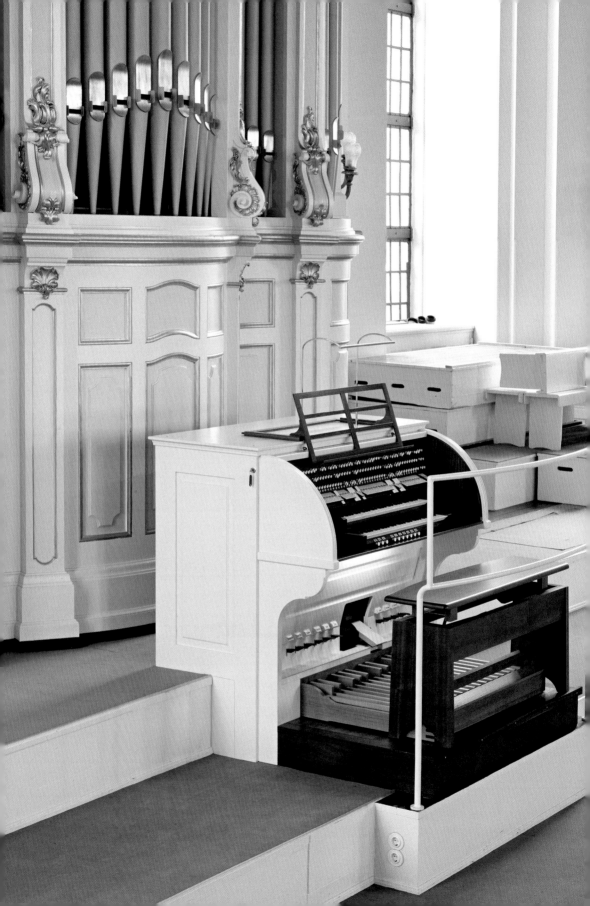

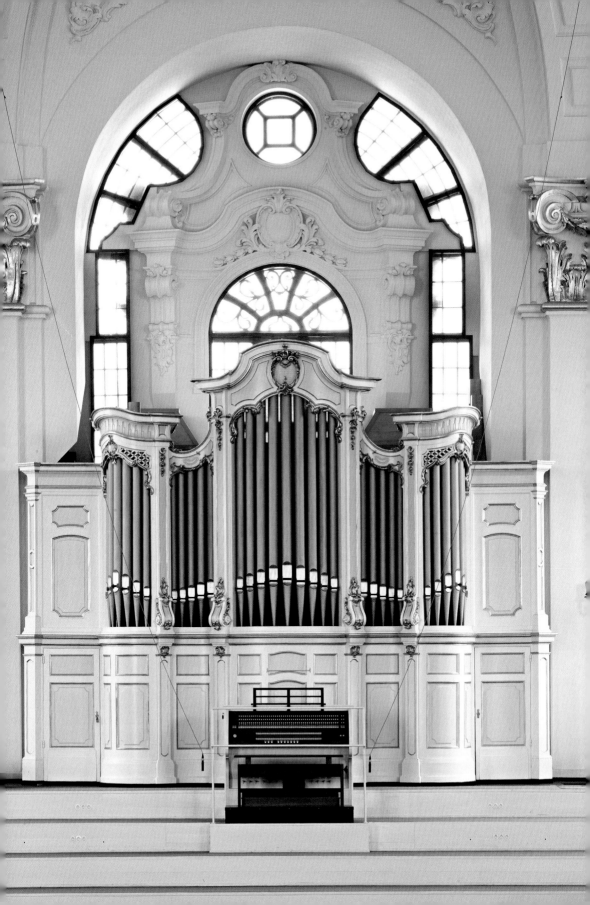

Die pneumatische Steuerung der Konzert-Orgel wurde komplett rekonstruiert; in den Bleirohren werden sämtliche Impulse per Luftdruck übertragen.

Von der Hülfs-Orgel zur gleichberechtigten Partnerin – Arbeiten an der Konzert-Orgel

Ganz anders präsentierte sich 2007 die Ausgangslage bei der Konzert-Orgel: durch den Umbau von 1952 technisch wie klanglich inhomogen; wesentliche Baugruppen des Marcussen-Instruments von 1914 fehlten. Ziel war aber, dessen Gestalt technisch und klanglich so weit wie möglich wiederzugewinnen. Dazu wurden sämtliche Zutaten von 1952 entfernt.

Zunächst war eine sorgfältige Bestandsaufnahme zu machen; bis heute lässt sich die Provenienz einiger Register nicht sicher klären. Vorhanden waren noch das Gehäuse, die Windladen, Reste der pneumatischen Steuerung sowie rund die Hälfte der Pfeifen aus der Werkstatt Marcussen. Letztere waren jedoch innerhalb der Orgel verstellt und teilweise erheblich verändert worden

Anhand der detaillierten und präzisen Beschreibung von Alfred Sittard konnte Restaurator Hans-Wolfgang Theobald (Orgelbau Klais) die von Marcussen entwickelte Präzisionspneumatik rekonstruieren: Zustrom im Spieltisch; dieser Druck löst im Spieltisch ein Relais mit Abstrom aus. Dieser wird in der Windlade verstärkt und auf die Taschenlade mit kleinen Keilbälgchen übertragen. Da diese einen sehr geringen Gang haben, ergibt sich eine verblüffend hohe Repetitionsfähigkeit beim Spiel. Somit wurde ein Denkmal wiedergewonnen, das sowohl technisch wie künstlerisch von höchster Bedeutung ist.

Rekonstruiert werden musste freilich auch der Spieltisch selbst. Hier dienten zeitgleich gebaute Instrumente von Marcussen in Esgrus und Uelbüll als Vorbild. Diese Orgeln boten auch Anschauungsmaterial für die zu ergänzenden Pfeifen. Es stellte sich heraus, dass überwiegend die bewährten Töpferschen Mensuren verwendet wurden. So ließen sich fehlende Pfeifen zuverlässig ergänzen, zum Beispiel die zwischenzeitlich entfernten Oktavverlängerungen bis c^5 für die Superkoppeln. Schwieriger dagegen war es, jene Parameter herauszulesen, die den Pfeifen 1914 zu ihrem sonoren und unverwechselbaren Klang verholfen hatten: Kernstiche, Aufschnitte, Veränderung der Labien,

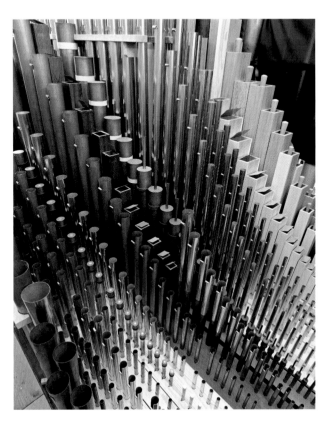

passender Winddruck etc. Diese mühevolle Kleinarbeit lag in den Händen des Intonateurs Frank Retterath (Orgelbau Klais); ihm gelang es, wieder einen Klang zu formen, der sowohl die orchestralen Komponenten als auch zahlreiche solistische Qualitäten enthält. Aus der reinen Begleiterin für Chor und Orchester wurde nach traurigem Zwischenspiel eine veritable Partnerin im großartigen Orgel-Ensemble des Michel. Sehr hoch einzuschätzen sind die technischen Vorarbeiten durch die Fachleute der Firma Orgelbau Klais, ohne die dieses Ergebnis nicht hätte zustande kommen können. Vom rekonstruierten, rein pneumatischen Spieltisch aus lässt sich das im Kern fast 100-jährige Werk mit der Präzision einer vorzüglichen Klaviermechanik anspielen. Das wiederum erlaubt ein ungemein breites Repertoire-Spektrum.

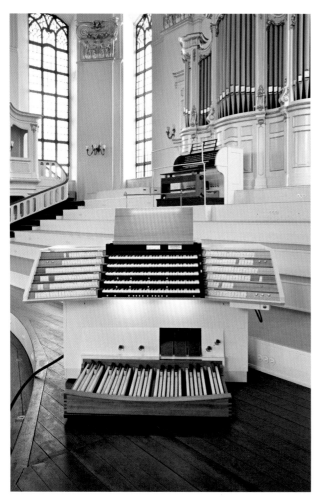

Zentralspieltisch, im
Hintergrund die
Konzert-Orgel

Drei Orgeln gleichzeitig im Griff – Erstmals ein Zentralspieltisch im Michel

Hatte bereits die Walcker-Orgel einen beeindruckenden Spieltisch mit fünf Manualen und allen damals verfügbaren technischen Raffinessen, so steht nun seit der Erneuerung der Orgelanlage im Hamburger Michel erstmals ein Zentralspieltisch, von dem aus die Große Orgel, die Konzert-Orgel und das neue Fernwerk gleichzeitig angespielt werden können. Wiederum hat er fünf Manualklaviaturen und ist gespickt mit überwiegend elektronischer Technik. Entwickelt und eingerichtet wurde er von der Orgelbaufirma Klais, deren Mitarbeiter mit dieser Technologie nicht zuletzt durch ihre große Erfahrung mit Großorgeln und mehrteiligen Anlagen bestens vertraut sind. Angeschafft wurde er nicht als Respekt heischendes Ungetüm; vielmehr standen praktische und künstlerische Überlegungen bei seiner Planung im Vordergrund.

Das überaus zierliche, in dezenter Lasur gehaltene Herzstück der Orgelanlage steht auf der nördlichen Seitenempore auf der zweituntersten Stufe. Dort haben auch Chöre und Musiker ihren Platz; Organisten können somit mühelos ein Ensemble von diesem beweglichen Spieltisch aus leiten oder haben als Partner ideale Sichtverbindungen zu Dirigent und Musikern. Der übersichtlich und ergonomisch in edler Reduktion gestaltete Arbeitsplatz ist zudem von vielen Plätzen im Michel einsehbar; dennoch lenkt er nicht die Aufmerksamkeit vom liturgischen Geschehen ab. Wohl das wichtigste Kriterium für diesen Standort ist aber, dass von hier aus alle drei angeschlossenen Orgeln in guter Balance abgehört werden können.

Wie im mechanischen Spielschrank der Großen Orgel sind ihre einzelnen Werke auf die fünf Manuale des Zentralspieltischs verteilt. Die beiden Manualwerke der Konzert-Orgel können flexibel von der 1. bis zur 4. Klaviatur zugeschaltet werden. Das Fernwerk kann – getrennt nach Normal- und Hochdrucklade – nur vom Zentralspieltisch aus angesteuert werden, dafür aber wahlweise von all seinen fünf Klaviaturen aus. Es dürfte eine einmalige Situation sein, dass Organisten den Klang aus drei Instrumenten, neun Manualwerken und drei Pedalwerken nahezu unbegrenzt komponieren können. Zusammen mit einer Anzahl von Koppeln ergeben sich somit unzählige Möglichkeiten, die drei Orgeln mit jeweils unterschiedlichen Funktionen miteinander zu kombinieren.

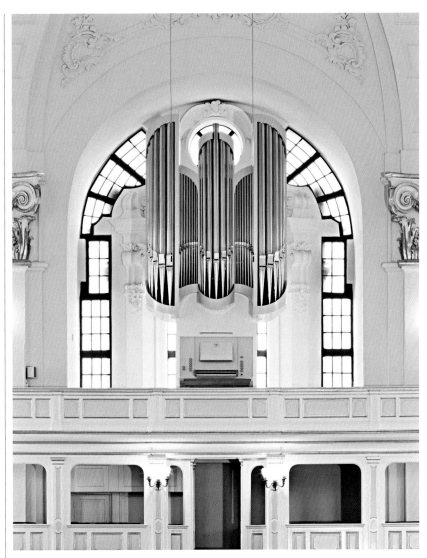

▨ Das Erbe alter Musik – Die Carl–Philipp–Emanuel–Bach-Orgel

Pendant und Kontrast zur Konzert-Orgel gleichermaßen bildet die neue Orgel auf der obersten Galerie der Südempore. Ihr Corpus greift die Rundformen der Architektur und des Orgelgehäuses auf der Nordseite auf, übersetzt sie aber in schmalere, aufstrebende Proportionen. Damit ist bereits ihre klangliche Aufgabe definiert: Gegenüber der grundtönigen und voluminös klingenden Konzert-Orgel ist der Klangaufbau dieses neuen Instruments schlank und kammermusikalisch. Es ist nicht mit den übrigen Orgeln verbunden, und steht in einer für die Musik vor 1750 geeigneten Temperierung. Das Klangbild folgt bewusst keiner speziellen Stilrichtung. Vielmehr wurde versucht, ein für die ältere Orgelmusik verschiedener Regionen geeignetes Konzept zu finden. Neben einem milden Prinzipalchor, der deutlich an spanische *Flautados* erinnert und bis zur Quinte 1 1/3'

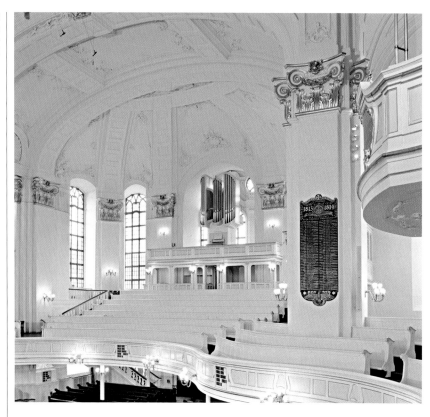

als Klangkrone reicht, stehen differenzierte Flöten zur Verfügung. Die Quinte des II. Manuals kann solistisch wie im kleinen Plenum eingesetzt werden. Eine besondere Note erhält das Werk durch das Zungenregister Dulcian, das in vielen (norddeutschen) Orgeln des 15. bis 17. Jahrhunderts vorkommt. Auch in der Technik wurde auf klassische Bauweise geachtet, um den Interpreten eine möglichst lebendige und reich ornamentierte Spielweise zu ermöglichen, wie sie die Tastenmusik aus Renaissance und Frühbarock verlangt. Die Windversorgung wurde mit extra Bälgen für Manuale bzw. Pedal sowie Achtelkröpfen im Kanalsystem so eingerichtet, dass sie sich ohne Stöße dem jeweiligen Spiel und der gewählten Registrierung anpasst – wie ein von lebendigem Atem erfülltes Blasinstrument eben.

Somit ist dieses Instrument für die reiche Tradition früher „Clavier-Musik" und für das Zusammenspiel mit jenen Klangkörpern bestens geeignet, die sich an historischer Aufführungspraxis orientieren. Es vervollkommnet das Orgel-Ensemble im Michel vorzüglich. Was läge näher, als es Carl Philipp Emanuel Bach zu widmen, der nicht nur dieses Repertoire, sondern auch historisches Instrumentarium gleichsam „geerbt" haben mag.

Zu den beliebten Galanterie-Registern zählt auch die Nachtigall: In einen mit Flüssigkeit gefüllten Behälter mündende Pfeifen erzeugen – ähnlich der italienischen Wasserpfeife – beim Anblasen ein dem Vogelruf ähnliches Geräusch. Wie ihr Vorbild in der Natur versteckt sich auch die Orgel-Nachtigall vor den Blicken der Betrachter.

Disposition Seite 60

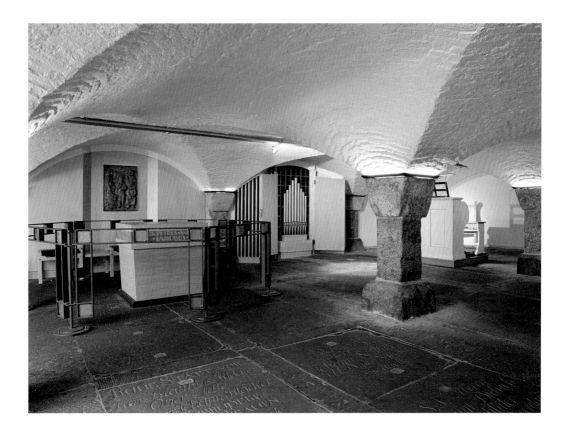

Blick in die Krypta

Die Unscheinbare – Kryptaorgel „Felix-Mendelssohn-Bartholdy"

Die Krypta des Michel diente während der Restaurierung des Hauptraums als Interimskirche; nunmehr ist sie der Ort für intime Gottesdienste, Gedenkfeiern, kleine Konzerte und Meditationen. Nicht zuletzt ist der von 44 Säulen getragene Raum auch Gedenk- und Grabstätte, etwa von Johann Mattheson und Carl Philipp Emanuel Bach. Eine Orgel darf hier nicht fehlen, wenngleich die geringe Höhe von ca. zwei Metern es kaum zu ermöglichen schien, hier ein veritables Instrument einzubauen.

Glücklicherweise konnten im Jahr 2008 jedoch hochwertiges Pfeifenwerk, Windladen und ein Spieltisch der Nürnberger Orgelbauwerkstatt Strebel aus dem Jahr 1917 erworben und restauriert werden. Durchdachte Konstruktion war nötig, um die sieben großen Register in einer Kammer in der Stirnwand unterzubringen. Der Klang tritt durch eine schalldurchlässige Wand aus. Frei im Raum beweglich ist der Spieltisch, der elektrisch mit den pneumatisch angesteuerten Laden verbunden ist. Durch die um eine Oktave nach oben ausgebauten Oktavkoppeln entfaltet das unscheinbare Werk neben seinen beachtlichen romantischen Klangfarben erstaunliche Brillanz und eignet sich damit als vielseitiges, keineswegs aufdringliches Begleit- und Solo-Instrument. – Der Bau dieser Orgel wurde von einem Ehepaar finanziell ermöglicht, das namentlich nicht genannt werden möchte.

Disposition siehe Seite 60

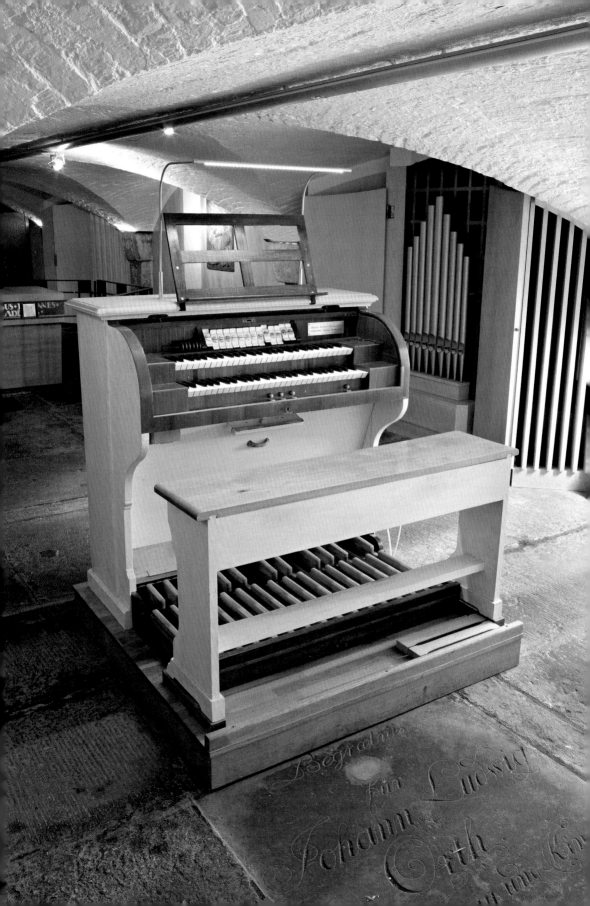

Pfeifenwerk von
Johannes Strebel aus
dem Jahr 1917

Würdigung des Ensembles

Seite 42:
Spieltisch und
Pfeifenkammer (rechts)
der 2008 in die Krypta
eingebauten Orgel

Waren die Orgeln im Michel bislang gleichsam Einzelkämpfer, so sind sie nun zu einem Ensemble gefügt. Darin hat jedes Werk nach wie vor seine eigene klangliche Note. Die Klangquellen sind wie der Anschnitt einer Pyramide über den Raum verteilt und ermöglichen so dreidimensionale Klangregie.

Stets befindet sich der Hörer inmitten der Musik. Zu Recht verglich ein Journalist dieses neu gestaltete Orgel-Ensemble mit einer Dolby-Surround-Anlage: Der Klang kommt von allen Seiten und von oben. Vielfach sind Synchronklänge, Echo-Effekte, „räumliches Triospiel" oder Dialoge möglich.
Ein anderes Bild, das sich unweigerlich einstellt, ist das eines Zeltes aus Klang, das sich um den Hörer herum aufbaut.

Seine Ausgangspunkte sind Altar und Kanzel als Orte, von denen aus Gottes Wort verkündet wird. Die vielfach im Raum verteilten Orgelklänge symbolisieren dessen Widerhall.

Braucht der Michel fünf Orgeln? – Ist das nicht purer Luxus? Ja – Orgeln sind immer Luxus – genauso wie Wein, wo man auch Wasser trinken könnte. Und doch muss der Luxus-Begriff etwas „tiefer gehängt" werden. Die Krypta ist akustisch nicht mit dem Hauptraum der Kirche verbunden. Deshalb wird dort ein separates Instrument gebraucht. – Die Carl-Philipp-Emanuel-Bach-Orgel ist musikalisch ebenfalls ein Solitär und alter Musik vorbehalten. – Freilich: Die drei Komponenten Große Orgel, Konzert-Orgel und Fernwerk sind nebst dem komfortablen Zentralspieltisch großzügig ausgestattet. Doch wo, wenn nicht im Hamburger Michel kann und sollte – ganz nach biblischem Wort (z. B. Ps 23) – auch der „musikalische Becher" reichlich gefüllt werden?

Die Frage, ob der große Aufwand angemessen und im Verhältnis zu seinem Ertrag stehe, kann ähnlich dem berühmten Spruch vom halb vollen bzw. halb leeren Glas beantwortet werden: Gewiss – es bedurfte erheblicher Ressourcen, vor allem an Zeit, zum jetzigen Ergebnis zu gelangen. Lenkt man jedoch den Blick auf das vorgefundene enorme Potential – zwei in ihrer Substanz wertvolle große Orgeln und vor allem eine musikbegeisterte Gemeinde –, dann bleibt nur der Schluss: Es wäre geradezu Sünde gewesen, diese Chance nicht zu nutzen!

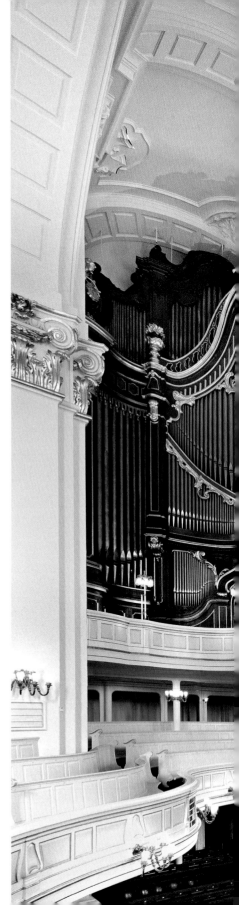

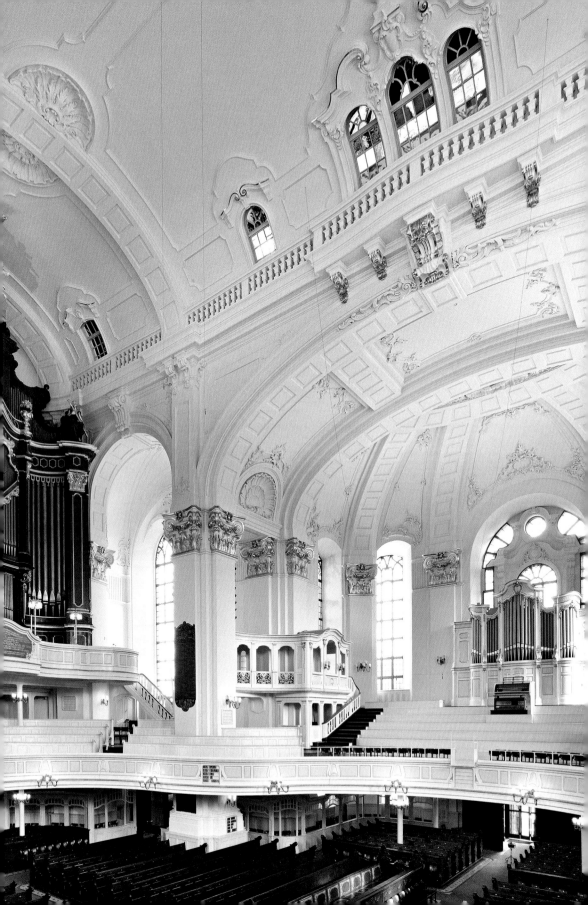

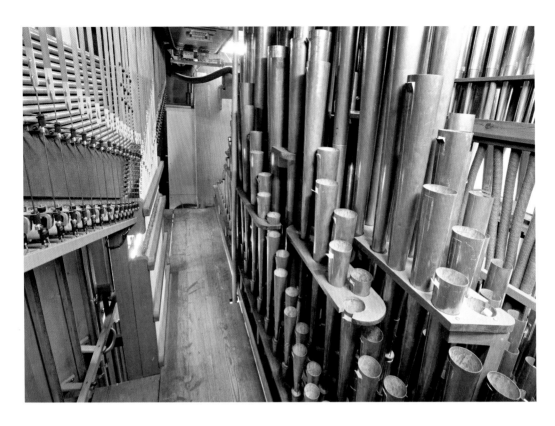

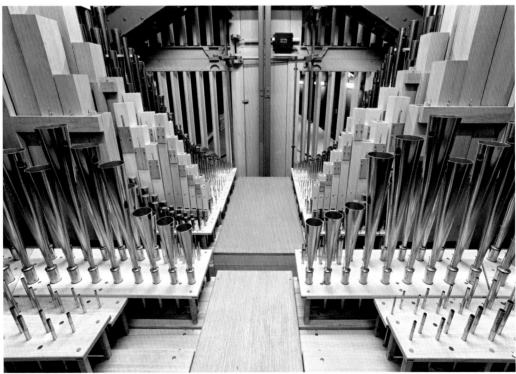

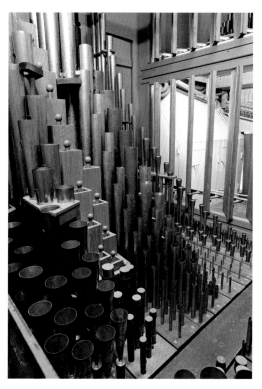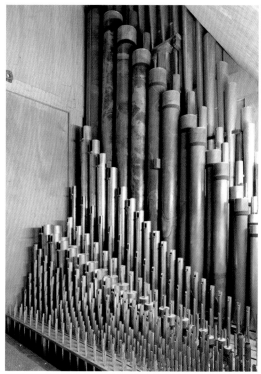

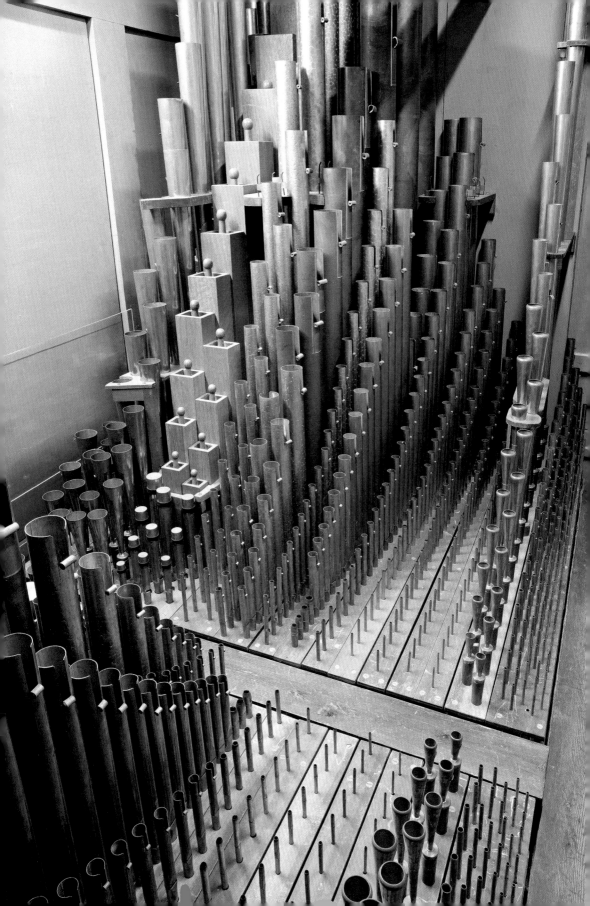

Anhang

Orgel-Dispositionen

Die Schnitger-Orgel

Arp Schnitger, Neuenfelde, 1712

Werk		Rückpositiv		Brust	
Prinzipal	16'	Prinzipal	8'	Flûte douce	8'
Quintadena	16'	Quintadena	8'	Oktave	4'
Oktave	8'	Gedackt	8'	Rohrflöte	4'
Rohrflöte	8'	Oktave	4'	Quinte	2 2/3'
Oktave	4'	Flûte douce	4'	Oktave	2'
Spitzflöte	4'	Gedacktquinte	2 2/3'	Waldflöte	2'
Nasat	2 2/3'	Oktave	2'	Tertian 2f.	
Superoktave	2'	Spitzflöte	2'	Sifflet	1 1/3'
Rauschpfeife 2f.		Quinte	1 1/3'	Scharf 4f.	
Mixtur 4–6f.		Sesquialtera 2f.		Trichterregal	8'
Zimbel 3f.		Scharf 4–6f.		Schalmei	4'
Trompete	16'	Dulcian	16'		
Trompete	8'	Hautbois	8'		
Vox humana	8'				

Pedal	
Prinzipal	16'
Subbass	16'
Rohrquinte	10 2/3'
Oktave	4'
Oktave	4'
Nachthorn	2'
Rauschpfeife 2f.	
Mixtur 6f.	
Großposaune	32'
Posaune	16'
Dulcian	16'
Trompete	8'
Trompete	4'
Cornet	2'

Seite 48:
Große Orgel,
Schwellwerk

Die Hildebrandt-Orgel

Johann Gottfried Hildebrandt, Dresden, 1767; Umbauten 1839 und 1875

Hauptwerk

Prinzipal	16'	ab C Prospekt, engl. Zinn
Quintatön	16'	Metall
Oktave	8'	engl. Zinn
Oktave ab f	8'	1839: Oboe 8'
Gemshorn	8'	Metall
Viola di Gamba	8'	engl. Zinn
Gedackt	8'	Metall
Quinte	5 1/3'	engl. Zinn
Oktave	4'	engl. Zinn
Gemshorn	4'	Metall
Nasat	2 2/3'	Metall
Superoktave	2'	engl. Zinn
Sesquialtera 2f.		1839: Rauschpfeife
Cornet 5f. Diskant		engl. Zinn
Mixtur 8f.	2'	engl. Zinn
Scharf 5f.	1 1/3'	engl. Zinn
Trompete	16'	engl. Zinn
Trompete	8'	engl. Zinn

Oberwerk

Bordun	16'	Metall
Prinzipal	8'	Prospekt, engl. Zinn
Prinzipal ab f	8'	1839: Krummhorn 8' engl. Zinn
Unda maris ab g	8'	engl. Zinn
Spitzflöte	8'	Metall
Quintatön	8'	Metall
Oktave	4'	engl. Zinn
Spitzflöte	4'	engl. Zinn
Quinte	2 2/3'	engl. Zinn
Superoktave	2'	engl. Zinn
Rauschpfeife		2f. engl. Zinn
Cimbel 5f.	1 1/3'	engl. Zinn
Trompete	8'	engl. Zinn
Trompete ab g	8'	1839: 4' [?]
Vox humana	8'	engl. Zinn
Echo des Cornets 5f. ab g		1875: Schwellung; engl. Zinn
Schwellung		1875
Prinzipal	8'	
Oktave	4'	
Cornet 5f.		vor 1875: Echo des Cornets
Trompete	8'	

Brustwerk

Rohrflöte	16'	Metall
Prinzipal	8'	Prospekt, engl. Zinn
Prinzipal ab g	8'	engl. Zinn
Flauto traverso	8'	C-H Holz, ab c Metall
Rohrflöte	8'	Metall
Kleingedackt	8'	Metall
Oktave	4'	engl. Zinn
Rohrflöte	4'	Metall
Nasat	2 2/3'	engl. Zinn
Superoktave	2'	engl. Zinn
Terz	1 3/5'	1839 oder 1875: entfernt
Quinte	1 1/3'	1839 oder 1875: entfernt
Sifflet	1'	1839 oder 1875: Flachflöte 2'
Rauschpfeife 2–3f.		1839 oder 1875: 2f., engl. Zinn
Zimbel 5f.		engl. Zinn
Trompete	8'	1875
Schalmei	8'	engl. Zinn

Pedal

Großprinzipal	32'	ab C Prospekt, engl. Zinn
Subbass	32'	Holz, gedeckt
Subbass	16'	Holz, offen, gem. Stock mit 32'.
Prinzipal	16'	ab C Prospekt, engl. Zinn
Subbass	16'	Holz, gedeckt
Rohrquinte	10 2/3'	Metall
Oktave	8'	engl. Zinn
Quinte	5 1/3'	1875: Violon 8'
Oktave	4'	1875: Gedackt 4' [?]
Mixtur 10f.	2 2/3'	engl. Zinn
Großposaune	32'	engl. Zinn
Posaune	16'	engl. Zinn, 1875 Aufsatz Zinn
Fagott	16'	engl. Zinn, 1875 Aufsatz Zinn
Trompete	8'	engl. Zinn, 1875 Aufsatz Zinn
Klarine	4'	engl. Zinn, 1875 Aufsatz Zinn

Tremulant zum Hauptwerk
Schwebung (Tremulant) zum Oberwerk [unsicher]
Glockenspiel Oberwerk ab a
Zimbelstern
Kopplung der drei Manuale [unklar]
1875: Koppel Oberwerk / Hauptwerk und „zum Hauptwerk" [Oktavkoppel oder BW / HW?]
Koppel Hauptwerk / Pedal
vier Ventile; 1875: 6 Ventile (Schwellung, Forte-Pedal und Piano-Pedal)
Kalkantenglocke

10 große Bälge
20 Windladen
10 Hauptbälge
13 Nebenbälge

70 Register
4945 Pfeifen

engl. Zinn = 14lötiges Zinn = 14 Teile Zinn, 2 Teile Blei
Metall = 8 Teile Zinn, 8 Teile Blei

Stimmtonhöhe 1/2 Ton unter Pariser Kammerton

Die Große Orgel von E. F. Walcker & Cie.

E. F. Walcker & Cie., Ludwigsburg, 1912, op. 1700

I. Manual, Prinzipalwerk, C–c⁴

Oktave	16'
Prinzipal	16'
Großgedackt	16'
Oktave	8'
Prinzipal	8'
Schweizerpfeife	8'
Gemshorn	8'
Dulcian	8'
Grobgedackt	8'
Doppelflöte	8'
Konzertflöte	8'
Quinte	5 1/3'
Oktave	4'
Prinzipal	4'
Gemshorn	4'
Orchesterflöte	4'
Quintatön	4'
Quinte	2 2/3'
Oktave	2'
Kornett 4–5f.	8'
Großmixtur 7f.	
Cymbel 3f.	
Posaune	16'
Trompete	8'
Klarine	4'

II. Manual, Hornwerk, C–c⁴

Rohrgedackt	16'
Prästant	8'
Metallprinzipal	8'
Gambe	8'
Bordun	8'
Nachthorn	8'
Hohlflöte	8'
Spitzflöte	8'
Rohrflöte	8'
Oktave	4'
Prästant	4'
Viola	4'
Rohrflöte	4'
Spitzflöte	4'
Gemshornquinte	2 2/3'
Fugara	2'
Feldflöte	2'
Terz	1 3/5'
Septime	1 1/7'
Kornettmixtur 4–6f.	
Scharff 3–4f.	2'
Bassethorn	16'
Flügelhorn	8'
Krummhorn	8'
Englisch Horn 4'	
Glockenspiel I hoch, 49 Töne	

III. Manual, Zungen-Schwellwerk, C–c⁴

Gambe	16'
Lieblich Gedackt	16'
Schwellprinzipal	8'
Geigenprinzipal	8'
Gemshorn	8'
Aeoline	8'
Vox Coelestis	8'
Gedackt	8'
Quintatön	8'
Portunalflöte	8'
Oktave	4'
Fugara4'	
Liebesgeige	4'
Querflöte	4'
Oktave	2'
Rauschpfeife 2f.	2* + 2 2/3'
Großkornett 3–7f.	
Mixtur 5f.	
Helikon	16'
Tuba Mirabilis	8'
Horn	8'
Oboe	8'
Hohe Trompete	4'
Klarine	2'

IV. Manual, Labial–Schwellwerk C–c⁴, ausgebaut bis c⁵

Bordun	16'	Orchestergeige	4'	Klarinette	8'
Nachthorn	16'	Kleingedackt	4'	Vox Humana	8'
Synthematophon	8'	Nasat	2 2/3'	Soloklarine	4'
Prinzipal	8'	Waldflöte	2'	Glockenspiel II tief, 32 Töne	
Viola	8'	Gemshornterz	1 3/5'	Tremulant	
Salicional	8'	Sifflöte	1'		
Unda maris	8'	Kleinkornett 3–4f.	4'		
Doppelgedackt	8'	Mixtur 5f.			
Jubalflöte	8'	Cymbel 4f.			
Deutsche Flöte	8'	Sesquialter 2f.5 1/3' + 3 1/5'			
Kleinprinzipal	4'	Fagott	16'		
Oktavflöte	4'	Solotrompete	8'		

V. Manual, Labial-Schwell-werk C–c⁴, ausgebaut bis c⁵	
Quintatön	16'
Prinzipal	8'
Fugara	8'
Echogambe	8'
Vox Angelica	8'
Gemshorn	8'
Bordun	8'
Hornflöte	8'
Oktave	4'
Gemshorn	4'
Quinte	2 2/3'
Bauernflöte	2'
Glockenton 4f.	
Mixtur 4f.	
Trompete	8'
Vox Humana	8'
Schalmei	4'

V. Manual, Labial-Schwell-werk C–c⁴, ausgebaut bis c⁵ 

V. Manual, Labial-Schwellwerk C–c^4, ausgebaut bis c^5

Quintatön	16'
Prinzipal	8'
Fugara	8'
Echogambe	8'
Vox Angelica	8'
Gemshorn	8'
Bordun	8'
Hornflöte	8'
Oktave	4'
Gemshorn	4'
Quinte	2 2/3'
Bauernflöte	2'
Glockenton 4f.	
Mixtur 4f.	
Trompete	8'
Vox Humana	8'
Schalmei	4'

Pedal im 5. Manual, C–g^1

Kontraharmonikabass	32'
Subbass III. gedackt	16'
Subbass IV, offen	16'
Geigenbass II Zink	8'
Posaune	16'
Tremulant 5. Manual	

Pedal C–g^1

Großprinzipalbass	32'
Großgedacktbass Holz	32'
Untersatz komb.	32'
Prinzipalbass	16'
Kontrabass	16'
Geigenbass im SW IV	16'
Gemshornbass	16'
Salicetbass im SW IV	16'
Subbass I	16'
Subbass II im SW IV	16'
Gedacktbass	16'
Flötenbass	16'
Rohrflöte im SW III	16'
Rohrquinte	10 2/3'
Oktave	8'
Prinzipal im SW III	8'
Cello	8'
Geigenbass I im SW IV	8'
Gedackt im SW IV	8'
Rohrflöte im SW III	8'
Terz	6 2/5'
Quinte im SW IV	5 1/3'
Oktave	4'
Choralbass im SW IV	4'
Violine im SW III	4'
Terz	3 1/5'
Septime	2 2/3'
Oktave	2'
Salicet	2'
Flachflöte	1'
Kornett 4f. im SW IV	16'
Mixtur 6f.	
Bombarde Zink	32'
Bass-Tuba	16'
Posaune	16'
Tuba	8'
Trompete	8'
Klarine	4'
Horn im SW IV	4'

Koppeln und Spielhilfen

II / I, III / I, IV / I, V / I
(Knopf und Tritt)
III / II, IV / II (Knopf und Tritt)
IV / III (Knopf und Tritt)
I / P, II / P, III / P, IV / P, 5 / P
(Knopf und Tritt)
Super III, Sub III
Super IV, Sub IV
Super V, Sub V
Super III / I, Sub III / I
Super IV /I, Sub IV / I
Super III / P, Super IV / P,
Super V / P
Gesamtkoppel
(Knopf und Registerzug)
Melodiekoppel I

Auslöser Pedalkoppeln aus
Walze
4 freie Gruppen für alle
Register und Koppeln (Knopf
und Tritt in
Wechselwirkung)
Gruppenzug Piano (Zug und
Tritt in Wechselwirkung)
Gruppenzug Mezzoforte (Zug
und Tritt in Wechselwirkung)
Gruppenzug Forte (Zug und
Tritt in Wechselwirkung)
Gruppenzug Volles Werk (Zug
und Tritt in Wechselwirkung)
Gruppenzug Flötenchor (Zug
und Tritt in Wechselwirkung)
Gruppenzug Rohrwerkchor
(Zug und Tritt in
Wechselwirkung)
Auslöser für feste und freie
Gruppen (Zug und Tritt in
Wechselwirkung)

Gruppenzug Piano, Forte,
Fortissimo I
Gruppenzug Piano, Forte,
Fortissimo II
Gruppenzug Piano, Forte,
Fortissimo III
Gruppenzug Piano, Forte,
Fortissimo IV
Auslöser feste Gruppen I, II,
III, IV

Fernwerk voll
Gruppenzüge für Pedal: Piano, Forte, Fortissimo (Tritt)
Auslöser feste Gruppen Pedal
Rohrwerke aus Rollschweller
Rohrwerke ab
Handregister ab
Manual 16'-Stimmen ab
Rollschweller (Crescendo-Walze)
Rollschweller-Einschaltung für Fernwerk allein

Rollschweller-Einschaltung für I und II mit passendem Pedal
Rollschweller-Einschaltung für III und IV mit passendem Pedal
Rollschweller-Anzeige
Rollschweller-Einschaltung für das ganze Werk mit V
Handregister ab für I, II, III, IV, Pedal (getrennt)
Windanzeiger

Schwelltritte (Balanciertritte) III, IV, V
13 Absteller der Register- reihen

Winddrücke 90 bis 190 mm Wassersäule (Feldtrompete III und Tuba Pedal)

163 Register, 12173 Pfeifen

Umbau Konzert-Orgel

E. F. Walcker & Cie., Ludwigsburg, 1952
[Die teilweise unklaren Angaben stammen aus den Aufzeichnungen um 1952:]

Hauptwerk I C–c⁴

Quintade	16'	bleibt, C–H aus Gedackt 16' transmittiert
Prinzipal	8'	bleibt
Gemshorn	8'	4 Halbtöne weiter
Oktave	4'	bleibt
Offenflöte	4'	bleibt
Nasard	2 2/3'	neu
Oktave	2'	bleibt
Mixtur 6–8f.		neu
Zimbel 3f.		neu
Trompete	8'	bleibt

Positiv II C–c⁴

Gedackt	8'	gegen Holz gedackt auswechseln (Brinkmann 22.5.1951)
Quintade	8'	bleibt
Prinzipal	4'	neu
Blockflöte	4'	vorher Querflöte 4' im Voranschlag
Oktave	2'	neu
Quinte	1 1/3'	neu
Scharff 4–6f.		neu
Dulcian	16'	neu
Krummhorn	8'	neu
Tremulant		neu

Schwellwerk III C–c⁴

| Gedackt | 16' | aus Bourdon 16' I | Hohlflöte | 8' | bleibt (aus Konzertflöte II. Manual) |
| Prinzipal | 8' | C–H neu, sonst aus altem II. Manual | | | |

Violflöte	8'	2 Halbtöne weiter als alte Gambe aus I	
Oktave	4'	bleibt, aus II	
Rohrflöte	4'	neu	
Oktave	2'	neu	
Gemshorn	2'	aus Oktavflöte 2' II. Manual	
Oktave	1'	neu	
Terzian 2f.		neu	
Rauschpfeife 2f.	2 2/3'	neu, 2' aus Kornett, weite Prinzipalmensur	
Scharff 5f.		neu	
Oboe	8'	bleibt, aus II.	
Rohrschalmey	4'	neu	
Tremulant		neu	

Koppeln
II / I, III / I, III / II, I / P, II / P, III / P

Spielhilfen
Organo pleno
Rollschweller mit verschiedenen
Einstellmöglichkeiten
4 freie Kombinationen
1 freie Pedalkombination
Tutti
Zungeneinzelabsteller
freie Pedalkombination ab
Walze ab
Handregister ab
Zungen ab

Pedal C–f¹

Prinzipal	16'	bleibt	
Subbass	16'	bleibt	
Gedackt	16'	Transmission aus III	
Quinte	10 2/3'	bleibt	
Oktavbass	8'	bleibt	
Gedackt	8'	bleibt	
Oktave	4'	aus bestehenden Pfeifen	
Nachthorn	2'	neu, aus Mixtur altes I. Manual	
Posaune	16'	bleibt	
Trompete	8'	bleibt	

Die Chor-Orgel

von 1960 bis 2009 im Altarraum
Franz Grollmann, Hamburg, 1960

Gedackt	8'
Prinzipal	4'
Gemshorn	2'
Mixtur	4fach
angehängtes Pedal	

Schleifladen mit mechanischer Traktur

Das Orgel-Ensemble 2010

Fernwerk

(FW, nur spielbar vom Zentralspieltisch aus)

Johannes Klais Orgelbau GmbH & Co. KG, Bonn, 2009
Freiburger Orgelbau Hartwig und Tilmann Späth OHG, March-Hugstetten, 2009

Windlade mit Normaldruck, 130 mm WS, C–c⁵		Windlade Hochdruck (HD), 270 mm WS, C–c⁵		Pedal, 160 mm WS, C–g¹	
Bordun	16'	Prinzipal HD	8'	Violon	16'
Prinzipal	8'	Gamba HD	8'	Bordun (aus Manual-Bordun)	
Tibia	8'	Tuba HD, komb. m. 8'	16'		16'
Salicional	8'	Tuba HD	8'	Violon	8'
Echo Gamba	8'	(Oktavauszug aus Tuba 8'		(Oktavauszug aus Violon 16')	
Schwebung ab c	8'	HD)			
Fugara	4'				
Gemshorn	4'				
Harmonia aetheria					
4fach	2 2/3'				
Horn	8'				
Regen					

Koppeln	
FW / I	FW-HD / II
FW / II	FW-HD / III
FW / III	FW-HD / IV
FW / IV	FW-HD / V
FW / V	Subkoppel FW-HD
Subkoppel FW	Superkoppel FW-HD,
Superkoppel FW,	ausgebaut bis c⁵
ausgebaut bis c⁵	FW / P
FW-HD / I	FW-HD / P

Große Orgel

G. F. Steinmeyer & Co., Oettingen, 1962
Freiburger Orgelbau Hartwig und Tilmann Späth OHG, March-Hugstetten, 2009

I. Positiv, 63 mm WS, C–g³	
Quintadena	16'
Principal	8'
Spitzflöte	8'
Oktave	4'
Rohrflöte	4'
Nasat	2 2/3'
Oktave	2'
Flachflöte	2'
Mixtur 6-8fach	1 1/3'
Cimbel 3fach	1/6'
Fagott	16'
Trompete	8'
Vox humana	8'
Tremulant	

II. Hauptwerk, 69 mm WS, C–g³	
Principal	16'
Oktave	8'
Quinte	5 1/3'
Oktave	4'
Quinte	2 2/3'
Oktave	2'
Cornett 5fach	8'
Mixtur 6-8fach	2'
Scharff 4fach	2/3'
Trompete	16'
Trompete	8'
Trompete	4'

III. Schwellwerk, 80 mm WS, C–g³	
Bourdon	16'
Principal	8'
Violflöte	8'
Schwebung	8'
Oktave	4'
Flute travers	4'
Oktave	2'
Quinte	2 2/3'
Terz	1 3/5'
Septime	1 1/7'
Mixtur 4-6fach	1 1/3'
Bombarde	16'
Trompete	8'
Hautbois	8'
Clairon	4'
Tremulant	

Schalenglocken des
Zimbelsterns

IV. Kronwerk, 65 mm WS, C–g³	
Hohlflöte	8'
Spitzgamba	8'
Principal	4'
Spitzflöte	4'
Nasat	2 2/3'
Oktave	2'
Gemshorn	2'
Oktave	1'
Terzian 2fach	1 3/5'
Scharff 6fach	1'
Regal	16'
Krummhorn	8'
Zinke	4'
Tremulant	

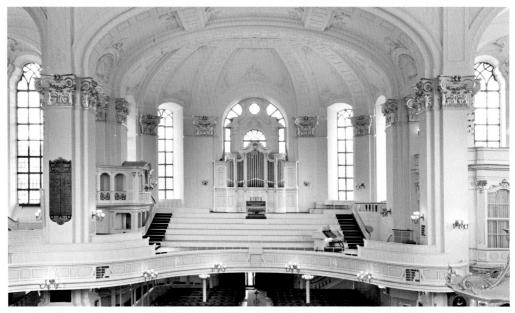

Blick nach Norden zur Musikempore,
mittig die Konzert-Orgel

V. Brustwerk, 65 mm WS, C–g³		Pedal, 80 bzw. 90 mm WS, C–g¹		Koppeln
Quintadena	8'	Principal	32'	III / I *
Gedackt	8'	Oktave	16'	IV / I *
Principal	4'	Gemshorn	16'	V / I *
Blockflöte	4'	Subbass (2009)	16'	I / II
Oktave	2'	Oktave	8'	III / II
Quinte	1 1/3'	Gedackt	8'	IV / II *
Sesquialtera 2fach	2 2/3'	Oktave	4'	V / II *
Scharff 5-7fach	1'	Koppelflöte	4'	IV / III *
Cimbel 2fach	1/3'	Nachthorn	2'	V / III *
Dulcian	16'	Bauernflöte	1'	V / IV *
Bärpfeife	8'	Hintersatz 5fach	4'	I / P
Schalmey	4'	Rauschpfeife 3fach	2 2/3'	II / P *
Tremulant		Mixtur 6-8fach	2'	III / P
Zimbelstern (2009 erweitert)		Posaune	32'	IV / P *
		Posaune	16'	V / P *
		Dulcian	16'	
		Trompete	8'	Subkoppel III durchkoppelnd
		Trechterregal	8'	(2009, nur am Zentralspiel-
		Trompete	4'	tisch)
		Vox humana	4'	Superkoppel III durchkoppelnd
		Singend Cornett	2'	(2009, nur am Zentralspiel-
				tisch)
				* 2009 hinzugekommene Koppeln

Konzert-Orgel

Marcussen & Søn, Apenrade, 1914
Restaurierung/Rekonstruktion Johannes Klais Orgelbau GmbH & Co. KG, Bonn, 2009

I. Hauptwerk, 88 mm WS, C–c⁴		II. Schwellwerk, 88 mm WS, C–c⁴, Lade bis c⁵		Pedal, 95 mm WS, C–f¹	
Prinzipal *	16'	Lieblich Gedackt	16'	Prinzipalbass	16'
Bordun	16'	Prinzipal	8'	Geigenbass	16'
Prinzipal	8'	Salicional	8'	Subbass	16'
Gamba	8'	Aeoline	8'	Gedacktbass	16'
Gemshorn	8'	Vox coelestis ab c	8'	(aus Schwellwerk)	
Dulcian	8'	Konzertflöte	8'	Oktave	8'
Doppelflöte	8'	Gedackt	8'	Gedackt	8'
Rohrflöte	8'	Quintatön	8'	Quinte	10 2/3'
Oktave	4'	Oktave	4'	Quinte	5 1/3'
Offenflöte	4'	Gemshorn	4'	Oktave	4'
Quintatön	4'	Querflöte	4'	Posaune	16'
Quinte	2 2/3'	Oktavflöte bis c⁴	2'	Trompete	8'
Oktave	2'	Terz bis c⁴	1 3/5'		
Mixtur 2-4fach		Cornett 4-6fach bis c⁴			
Trompete	8'	Rauschquinte bis c⁴	2 2/3' + 2'		
		Oboe	8'		

* aus Prinzipal 16' (Pedal) und
 Prinzipal 8 (Schwellwerk)

Koppeln pneumatischer Spieltisch	Koppeln Zentralspieltisch
II / I	HW / I
I / P	HW / II
II / P	HW / III
II / I sub	HW / IV
II / I super	SW / I
II sub	SW / II
II super (ausgebaut)	SW / III
	SW / IV
	HW / P
	SW / P
	Subkoppel SW/HW durchkoppelnd
	Superkoppel SW/HW ausgebaut, durchkoppelnd
	Winddruck 90 mm WS (früher 108 mm)

Carl–Philipp–Emanuel–Bach-Orgel

Freiburger Orgelbau Hartwig und Tilmann Späth OHG, March-Hugstetten, 2010

I. Manual, 65 mm WS, C–g^3		II. Manual, 65 mm WS, C–g^3		Koppeln:
Prinzipal	8'	Gedackt	8'	II / I, I / P, II / P
Flöte	8'	Flöte	4'	
Traversflöte	4'	Nazard	2 2/3'	Nachtigall
Oktave	4'	Flöte	2'	
Oktave	2'	Dulcian	8'	mechanische Schleifladen
Quinte	1 1/3'	Tremulant		

Pedal, 65 mm WS, C–f^1
Subbass	16'
Offenbass	8'

Krypta-Orgel „Felix Mendelssohn Bartholdy"

Johannes Strebel, Nürnberg, 1917
Freiburger Orgelbau Hartwig und Tilmann Späth OHG, March-Hugstetten, 2008

I. Manual, 100 mm WS, C–g^3		II. Manual, 100 mm WS, C–g^3		Pedal, 100 mm WS, C–d^1	
Prinzipal	8'	Lieblich Gedeckt	8'	Subbass	16'
Viola di Gamba	8'	Salicional	8'		
Hohlflöte	8'				
Oktave	4'				

Koppeln:
II / I, I / P, II / P
Sub II / I
Super I ausgebaut bis g^4
Super II ausgebaut bis g^4
und durchkoppelnd

elektropneumatische Taschenladen
computergesteuerte Setzeranlage

Orgelmusik an St. Michaelis

Die *Hamburger Kirchenordnung* von Johann Bugenhagen (1539) regelte die Kirchenmusik für den evangelisch-lutherischen Gottesdienst; Ausgangspunkt war bis ins späte 18. Jahrhundert das Johanneum. Der zentralen Musikausbildung stand nach Rektor und Konrektor der dortige Musiklehrer vor, der später den Titel Musikdirektor erhielt. Dieses Amt hatten überregional bekannte Persönlichkeiten inne wie im 17. Jahrhundert Thomas Selle oder im 18. Jahrhundert Reinhard Keiser, Johann Mattheson, Georg Philipp Telemann und Carl Philipp Emanuel Bach und Johann Philipp Kirnberger. Die zentrale Organisation der Kirchenmusik ist wohl die Ursache dafür, dass die Akteure in den einzelnen Gemeinden nur sporadisch fassbar sind, was

erst recht für St. Michaelis als jüngste der Hauptkirchen gilt.

Orgelbau und Orgelmusik waren in Norddeutschland Anfang des 17. Jahrhunderts bereits hoch entwickelt und fester Bestandteil protestantischer Gottesdienste sowie weltlicher Konzerte. Freie Formen wie Praeludium (mit Fuge), Toccata oder Fantasia eröffneten und beschlossen die Liturgie – neben dem Hauptgottesdienst auch die Vesper. Die Teile der protestantischen „Messe" wurden entweder von der Orgel alternierend mit Chor bzw. Ensemble gestaltet oder als Gemeindegesang begleitet; ähnliches galt für Psalmen und Cantica (Magnificat und Nunc dimittis). Sehr ausgereift waren namentlich in Hamburg die Kunst des Pedalspiels und die Tradition, protestantische Kirchenlieder zu bearbeiten. Bedeutende Organisten wirkten im 17. Jahrhundert an den großen Orgeln von

St. Katharinen (Johann Scheidemann oder Johann Adam Reincken) und von St. Jacobi (Mitglieder der Familie Praetorius oder Matthias Weckmann). Dass von den frühen Michaelis-Organisten so gut wie keine Literatur überliefert ist, mag damit zusammenhängen, dass bis weit ins 19. Jahrhundert nur ein Bruchteil des Orgelspiels aus gedruckten Noten erfolgte. Viele Kompositionen wurden nur handschriftlich weitergegeben, und der Löwenanteil an gottesdienstlicher Orgelmusik wurde – nach bewährten Vorbildern – auf handwerkliche Weise improvisiert. Dass die Namen der Michaelis-Organisten in der Musikgeschichte weithin unbekannt geblieben sind, besagt also keinesfalls, dass sie deshalb unbedeutend oder gar unfähig gewesen wären.

Wie überall geriet auch in Hamburg ab der Mitte des 18. Jahrhunderts die Organistentradition gegenüber dem weltlichen Konzertleben allmählich ins Hintertreffen. Gefällige Literatur löste allmählich die strenge Praxis alter Schule ab. Höhepunkte im 19. Jahrhundert waren gewiss Aufführungen der Orgelwerke von Johannes Brahms, die wir uns auf der Hildebrandt-Orgel wesentlich obertöniger vorstellen dürfen, wie dies heute erwartet würde.

Eine Professionalisierung erlebte die Orgel- und Kirchenmusik mit dem Amtsantritt des Virtuosen Alfred Sittard (1878–1942) nach dem Orgelneubau von 1912. Er war Schüler von Wilhelm Köhler-Wümbach und Karl Armbrust (beide Hamburg, St. Petri) sowie Friedrich Wilhelm Franke (Köln). 1903 wurde Sittard Organist an der Dresdner Kreuzkirche. Er gründete den Chor an der Michaeliskirche, 1925 folgte die Berufung als Professor an die Berliner Musikakademie. Ab 1933 war er Leiter des Staats- und Domchors Berlin. Sittard ist auf dem Friedhof in Hamburg-Ohlsdorf begraben. Eine Stiftung an der Universität der Künste Berlin trägt seinen Namen und vergibt Stipendien an junge Organisten.

1947 wurde die zweite Kirchenmusikerstelle an St. Michaelis eingerichtet.

Gisela Schmitz-Peiffer arbeitete bereits seit 1943 als Assistentin für den zum Kriegsdienst eingezogenen Friedrich Brinkmann und wurde 1947 auf diese Stelle berufen. Nach dem Bau der Großen Orgel von 1962 verstetigte sich das Konzertleben an St. Michaelis. In festen Orgelkonzertreihen gastieren seitdem Organisten von Weltrang. Ein Höhepunkt nach der Einweihung der erneuerten Orgelanlage war der 11. April 2010, an dem unter dem Motto „Orgel XL" von acht bis acht zwölf Gottesdienste und Konzerte mit international renommierten Interpreten stattfand. Das Publikumsinteresse war überraschend groß; etliche Besucher genossen den ganzen Tag die festlichen Orgelklänge. – Möge die Freude an dieser Musik lange anhalten und mögen die erneuerten Michaelis-Orgeln im „Konzert der Hamburger Kirchenmusik" gut aufgenommen werden!

Die Organisten an St. Michaelis

Johann Deder, 1651–1670
Franz Diederich Knoop, 1670–1679
Johann Wüpper, 1679–1702
Jakob Wilhelm Lustig, 1702–1722
Anton Alsen, 1722–1780
Johann Heinrich Moritz, 1780–1830
Christoph Heinrich Walchar (Walther?), 1830–1840
G. D. W. Osterhold(t), 1840–1886
Alfred Burjam, 1886–1906
Alfred Sittard, 1912–1933
Friedrich Brinkmann, 1934–1957
Gisela Schmitz-Peiffer, 1943–1961
Friedrich Bihn, 1958–1973
Elsche Hillmann, 1962–1974
Günter Jena, 1974–1997
Gerhard Dickel, 1974–2001
Christoph Schoener, seit 1998
Manuel Gera, seit 2001

▓ Literatur (Auswahl)

Johann Mattheson, „*Sammlung von Orgeldispositionen*", in: Friedrich Erhardt Niedt, *Musicalische Handleitung*, Hamburg 1721.

Jacob Adlung, *Musica mechanica organoedi*, Berlin 1768; Originalgetreuer Neudruck mit einem Nachwort von Christhard Mahrenholz, Kassel ²1961.

Charles Burney, *Tagebuch einer musikalischen Reise [1772/73]*, Wilhelmshaven 1980, hier insbesondere Teil III, S. 460f.

Heinrich Schmahl, *Die Reparatur und Verbesserung der Orgel in der gr. St. Michaelis-Kirche zu Hamburg in den Jahren 1875 und 1876*, Hamburg 1876.

Paul Rother, *Die Orgel der zerstörten Michaeliskirche Hamburg*, Leipzig 1906.

Theodor Cortum, *Erinnerungen an die am 3. Juli 1906 durch Feuer vernichtete St. Michaelisorgel nebst einem Anhange für Behörden, Kirchenvorstände, Organisten usw.*, Hamburg 1907.

Ernst Schnorr v. Carolsfeld, „*Große Orgel in der St. Michaeliskirche Hambug*", in: Zeitschrift für Instrumentenbau 33 (1912).

Alfred Sittard, *Die Hauptorgel und die Hilfsorgel der Hauptkirche St. Michaelis zu Hamburg. Festschrift*, Hamburg 1912.

Alfred Sittard, *Das Hauptorgelwerk und die Hilfsorgel der Großen St. Michaelis-Kirche in Hamburg*, Hamburg 1912.

anonym, *Festschrift zur Einweihung der neuerstandenen Großen St. Michaeliskirche*, Hamburg 1912.

anonym, *Die große St. Michaeliskirche in Hamburg nach ihrer Wiederherstellung*, Hamburg 1912.

Ernst Schnorr v. Carolsfeld, *Die größte Orgel der Welt* [Michaeliskirche zu Hamburg], Hamburg 1913.

Ernst Flade, *Der Orgelbauer Gottfried Silbermann*, Leipzig 1926.

Theodor Cortum (Hg.), *Die Orgelwerke der Evangelisch-luth. Kirche im Hamburgischen Staate. Ein Bestands und Prüfungsbericht aus dem Jahre 1925*, Kassel 1928.

Gustav Fock, „*Hamburgs Anteil am Orgelbau im Niederdeutschen Küstengebiet*", in: Zeitschrift des Vereins für Hamburg. Geschichte 38 (1939), S. 289–373; engl. u. erw. Fassung: *Hamburg's Role in Northern European Organ Building*. Westfield Center, Easthampton/MA 1995

Gotthold Frotscher, *Deutsche Orgeldispositionen aus 5. Jahrhunderten*, Wolfenbüttel 1939.

Harold Helman, „*Hamburg: Some Notes on its Churches and Organs before the Second World War*", in: The Organ 29 (1949/50), S. 130.

W. L. Summer, „*The Organ of St. Michael's Hamburg*", in: The Organ 26 (1946/47).

Oscar Walcker, *Erinnerungen eines Orgelbauers*, Kassel 1948, Reprint Bliesransbach 2001.

Ulrich Dähnert, *Der Orgel- und Instrumentenmacher Zacharias Hildebrandt. Sein Verhältnis zu Gottfried Silbermann und Johann Sebastian Bach*, Leipzig o. J. [1960].

Wolfgang Metzler, *Romantischer Orgelbau in Deutschland*, Ludwigsburg 1965.

F. Otto. *Hamburgs Orgeln – ein aktueller Bericht zu den kommenden Tagungen*, Frankfurt 1965.

Gustav Fock, *Arp Schnitger und seine Schule*, Kassel u. a. 1974.

Hans Heinrich Eggebrecht (Hg.), *Orgelwissenschaft und Orgelpraxis. Festschrift zum zweihundertjährigen Bestehen des Hauses Walcker*, Murrhardt o. J. [1980], S. 237–241.

Werner Lottermoser, *Orgeln, Kirchen und Akustik*, Frankfurt am Main 1983, Bd. II: *Orgelakustik in Einzeldarstellungen*, S. 159–161.

Marie-Agnes Dittrich, *Hamburg – historische Stationen des Musiklebens mit Informationen für den Besucher heute*, Laaber bei Regensburg 1990.

Rainer Hayink/Hans Joachim Marx/Kurt Stephenson/Jürgen Neubacher, Artikel „*Hamburg*", in: MGG² Sachteil Bd. 3, Kassel u. a. 1995, Sp. 1750–80, insbesondere Sp. 1751–55.

Günther Seggermann, *Die Orgeln der Hauptkirche St. Michaelis zu Hamburg. Ein Beitrag zur Geschichte des Hamburger Orgelbaus*, München/Zürich ²1992 (*Große Kunstführer* Nr. 146).

Günter Seggermann, *Die Orgeln in Hamburg*, Hamburg 1997.

Roland Eberlein, *Orgelregister – ihre Namen und ihre Geschichte*, Köln 2008.

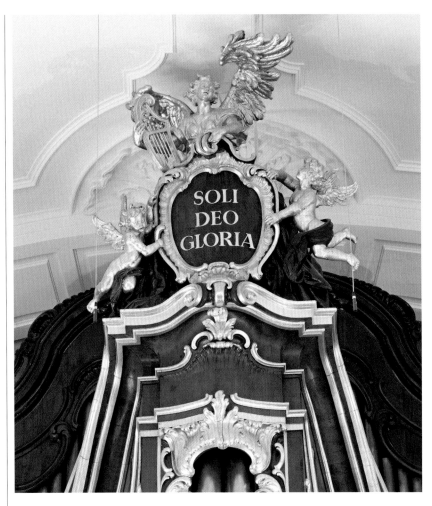

Dank

Allen, die mit ihrer Hilfe zum Gelingen dieser Publikation beigetragen haben, danke ich für ihre Großzügigkeit und Offenheit. Stellvertretend möchte ich Herrn Kantor Günter Seggermann nennen, der freizügig seinen Text aus dem Michaelis-Orgelportrait von 1992 und vor allem seine persönlichen Erinnerungen zur Verfügung stellte. Ich freue mich daher besonders, die neue und erweiterte Veröffentlichung hierzu im Jahr seines 90. Geburtstags vorlegen zu können.

Markus Zimmermann

Zum Schluss

Ein Besucher verhörte sich während einer Vorstellung der erneuerten Orgelanlage im Michel beim Begriff Fernwerk und stellte deshalb irrtümlich folgende Frage: „Warum braucht die Orgel denn Fernwärme?" – „Damit man auch Bachs *Wohltemperiertes Clavier* stilgerecht spielen kann!"

Um die Gesamtlänge der Bleirohre für die pneumatische Steuerung der Konzert-Orgel anschaulich zu machen, greift Christoph Schoener gerne zu folgendem Vergleich: rund 5,5 km Bleirohr – fast einmal um die gesamte Außenalster.

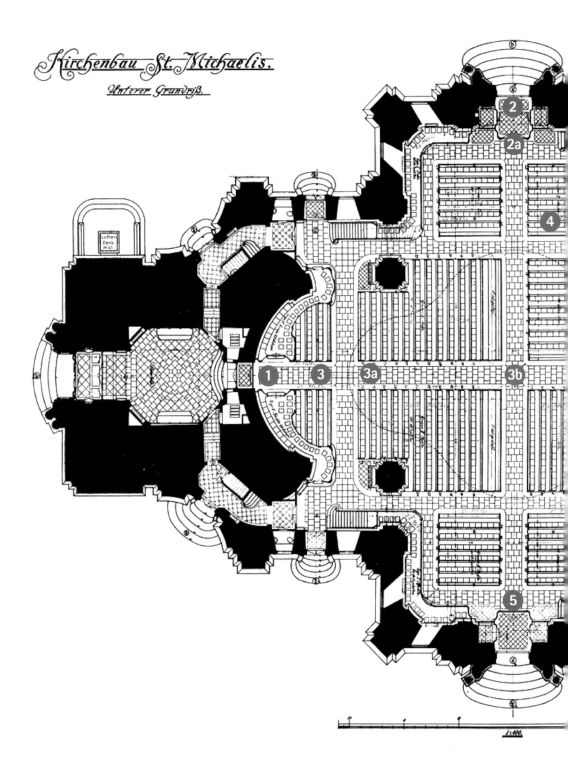

Kirchenbau St. Michaelis.

Unterer Grundriß.

Luther-Denkmal